Magic

Magic

男人必學的魔術

劉謙◎著

高寶書版

男人必學的魔術
30個魔術，讓你宅男變型男

作　　者　劉　謙
總　編　輯　林秀禎
編　　輯　蘇芳毓
出　版　者　英屬維京群島商高寶國際有限公司台灣分公司
　　　　　　Global Group Holdings, Ltd.
地　　址　台北市內湖區洲子街88號3樓
網　　址　gobooks.com.tw
電　　話　（02）27992788
E-mail　readers@gobooks.com.tw（讀者服務部）
　　　　　　pr@gobooks.com.tw（公關諮詢部）
電　　傳　出版部（02）27990909　行銷部（02）27993088
郵 政 劃 撥　19394552
戶　　名　英屬維京群島商高寶國際有限公司台灣分公司
發　　行　希代多媒體書版股份有限公司/Printed in Taiwan
初 版 日 期　2008 年7月

國家圖書館出版品預行 編目資料

男人必學的魔術：30個魔術，讓你宅男變型男/劉 謙
著；初版.－　　－臺北市：高寶國際, 2008.7
面；　公分

ISBN 978-986-185-198-3（平裝）

1.魔術
991.96　　　　　　　　97010463

不斷創造奇蹟的魔術大師

　　人們開始接受教育時，就一直是循規蹈矩，按照常理的求知、學習，甚至工作。所以當你有違反常理的表現時，可能會遭到老師痛批一頓，或是可能造成失敗。而唯一能違反常理邏輯表現，卻還能令人讚嘆不已的，就是…魔術。

　　人類無窮的好奇心再加上魔術本身是如此神妙，所以越覺得不可能發生的事，魔術師就會越讓你感到驚奇。

　　有些人會在對人生感覺迷惑的時候求神問卜，或在低潮的時候請命理師指點，大部分都是因為想尋找捷徑，其實他們不知道人永遠都在期待奇蹟的出現，而當你發現奇蹟真的存在時，會讓你對未知充滿著無限的希望與快樂。在此鄭重介紹你認識這位好朋友，一位不斷創造奇蹟的魔術大師…劉　謙。

藝人　黃品源

又到了見證奇蹟的時刻！

　　劉謙，是我所認識的魔術師當中，最懂得經營自己的一位，也是非常懂得創造流行的一位魔術師，尤其是每次在棚裡錄影，聽到他說：「現在，又到了見證奇蹟的時刻！」，我就會開始張大眼睛的期待，看看今晚劉謙又要製造什麼樣會令人尖叫、大喊「不舒服」的神奇魔術了。

　　但自從和劉謙共事之後，我對他的感覺就變得又愛又恨，尤其是碰到朋友圍著我問：「那到底是怎麼變的啊？」的時候。我怎麼會知道啦！現在，連我兒子三不五時都會問我：「你會不會變魔術？」厂又、，傻孩子，我只是在旁邊看耶！如果看看就會變了，那我就是～神了。

　　還好劉謙終於又出書了，拜託各位父老兄弟姊妹們，不要再問我會不會變？還有是怎麼變的？你有任何疑問或是想學幾招來把妹、唬人，就快去翻翻他的新書，應該就可以解開你們心中許多的問號了。

　　最後，我認真的再說一次：我不是劉謙，不要再問我怎麼變啦！

<div style="text-align: right">藝人　洪都拉斯</div>

恭喜好朋友劉謙又出書了，這是他的第四本書！

　　以我自己的經驗，寫書是相當費心的。出一本書要花費的心力，不下於生一個小孩！

　　劉謙在短短幾年出了四本書，算是「兒女成群」。更神奇的是，他每個「小孩」都「長」得很好，每本書都有很不錯的銷售成績。

　　這本主題是「把妹」的魔術，由劉謙來寫，那是最有說服力的。他自己的外型就很有異性緣。我在猜想從他以前讀書到現在⋯唉，不知多少無辜少女⋯⋯⋯⋯⋯⋯⋯⋯⋯⋯⋯⋯⋯⋯⋯⋯⋯

　　眾宅男們應該好好的把書裡面的招式學起來，反覆演練，並仔細推敲書裡面的「把妹心經」，包括眼神、說話、笑容都要學起來，才能精準吸收劉謙的「把妹神功」！

　　雖然用魔術把妹並不是我的風格，但是如果我以前讀大學的時候，就有人出這樣的書，那我的大學生活一定更加多采多姿，實在很羨慕現在學魔術的年輕人的好命！

　　預祝劉謙的第四本書銷售長紅，賣超過一百萬本啦！！

<div style="text-align:right">

博神羅賓

</div>

劉謙 劉謙 劉謙 劉謙 劉謙 劉謙 劉謙
P.s.封面設計是自戀狂的特徵

如果你不是魔術師

絕對會是個令人

討‧厭‧的‧人

因

為

你

開朗卻躁鬱

和善卻犀利

過動卻自閉

多變卻細膩

這就是我認識的

劉謙 劉謙 劉謙 劉謙 劉謙 劉謙 劉謙。

製作人 李慧蘭

這本書叫做「男人必學的魔術」，
那女人可不可以看？

這個問題對我來說，就像是「女人必會的料理」男人可不可以學一樣。答案是：當然可以！只不過大多數的男性比較享受「吃」料理的過程。而大多數的女性也是比較樂於享受「觀賞」魔術的樂趣。

事實上，魔術本來就是一門「生活技能」之一，無論你是什麼性別，什麼年紀，從事何種職業，學會一些魔術，絕對能夠讓你的生活更順利而且有趣。不但對於「加強人際溝通，改善自閉個性」效果顯著，甚至最近我還看到有兩本商業書籍，專門分析探討如何將魔術表演的觀念應用到生活當中，更進一步利用魔術師的說話及引導技巧，來增強商業活動中談判的說服力及行銷的感染力。

這本書中的書名以及很多場景，會讓人認為這是一本教大家利用魔術「把妹」的書。不可否認，「把妹（應該說是增加異性緣）」對男性來說（女性也是）的確是生活當中重要的

社交活動之一（再怎麼説人類總是要傳宗接代，這是必要的）。但是我的本意是，利用書中的這些例子，來讓大家了解到魔術是如何被應用在社交活動上，如何藉由魔術展現自己，建立自信，並且給對方良好的第一印象。無論是與朋友在宴會中，與客戶在商業活動中，與學生在課堂中，良好的人際互動都是非常重要的。

回到剛才的問題，從以前到現在，很多人問過我：「傳説中，只要學會魔術，正妹就會一個一個的來投懷送抱…這是真的嗎？」

孩子，別再相信沒有根據的説法了。如果真的是這樣，全世界的男性朋友早就全部去學魔術了（女性可能也是）。

沒錯，魔術跟增加異性緣是有關係的，因為它能夠增加自信，豐富談話內容，為個人增添魅力，但是它就像是一個工具，功效如何完全要看使用者如何巧妙應用它。要知道，學會魔術之後異性緣大增的人雖然大有人在，但完全沒有增加異性緣的人也是有的。所以與其抱著這樣的「邪念」來學習魔術，不如抱著更開放的心情，將魔術當成一種與人交往溝通以及展現魅力的利器，讓只要有你在的地方，就可以體驗到不可思議的奇蹟，這才是魔術的精神啊！

Chen
Lu

劉謙
2008/6/13

你是宅男嗎？

❶ 你不喜歡出門，如果一定要出門，只去光華商場和網聚？

❷ 你衣櫃中有10件以上的格子襯衫？

❸ 一天當中，你只在刷牙的時候會照鏡子（或者你根本不刷牙）？？

❹ 不知道從什麼時候開始，你具有將一整台電腦化整為零，再化零為整的能力？

❺ 你打字速度比講話快？

❻ 你可以在網路世界找到很多寶物，但是在現實生活中甚至找不到食物？

❼ 把妹失敗，你有想把對方「砍掉重練」的衝動？

❽ 你一直以為「喬治亞曼尼（Giorgio Armani）」是電影瞞天過海的主角？

❾ 你的好朋友有一天跟女生出去約會，你微笑著詛咒他們兩個？

❿ 你覺得林志玲有可能愛上你。因為你博學多聞而且心地善良？

[測驗結果]

三個「o」以下 ────────────────────────

你有一點點沒自信，所以你告訴自己乾脆去當宅男比較酷，於是嚮往宅男的生活，做了很多努力想要讓自己看起來很宅，而且還會很驕傲的告訴別人「我很宅喔」。可惜以你的天份，趁早放棄比較不浪費時間。與其如此，不如拿出勇氣，走入人群，你會發現人生是燦爛的。

四─六個「o」────────────────────────

你只能算是「業餘宅男」，跟專業人士比起來，你一整個很弱。你覺得當宅男可以讓你暫時忘卻現實生活中的苦惱，可是這種不上不下的生活只會讓你的人生更加空虛啊！與其如此，不如試著用更積極的態度面對人生，光明的未來正在等著你啊！結論：你得學魔術。

七個「o」以上 ────────────────────────

你算是頗為強硬的宅男！不過你應該是一個「好野人」！快把你櫃子裡那些動漫蒐藏還有高科技產品拿出來，好好的計算一下它目前的現金價值，你會發現其實早在不知不覺中，你已經是個百萬富翁了。賣了他們吧！這世界上有許多可愛的美少女等著當你的女朋友。快去洗個澡，多做些戶外活動。帥氣的外型與強健的肉體，你也能擁有。結論：你得學魔術。

十個「o」────────────────────────

嗯…若干年之後，你應該就會成為小朋友口中的「住在隔壁養著一堆貓的怪老人」；或者小孩子調皮搗蛋時，媽媽只要一提起你的名字，小朋友就會乖乖吃完飯。因為他們相信，如果不乖，晚上你會去找他們。結論：不管怎麼樣，你得學魔術。

CONTENTS

Chapter **1**　完美的第一印象是致勝關鍵

Chapter **2** **趁勝追擊，增加好感度**

Chapter **3** 神秘感，增強魅力的利器

Chapter 1

完美的第一印象
是致勝關鍵

小姐，我們真的很有緣分，不信我變個魔術給你看！

雖然我們彼此不那麼熟悉，可是我卻知道你很多的秘密…

這個章節將傳授你一切辦法，

讓你摸到心儀對象的小手或有肢體碰觸、眼神交會。

而這些最能打開話匣子、吸引異性注意的魔法，

保證會讓她對你印象深刻！

女人香

敏銳的嗅覺也是耍酷的致勝利器，
利用這招一舉贏得她的芳心吧！

好感度★★★★★
困難度★
驚訝度★★★★★

▶ 在一群女性朋友中，有自己心儀的對象。

你們知道嗎？在自
然界中雄性的動物
都會利用敏銳的嗅
覺，來尋找適合自
己的配偶！

那又
如何？！

其實經過長年
的鍛鍊，我的
鼻子也具有了
這種能力！！

不會吧…

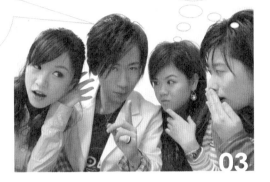

03

讓我用這張白
紙做個示範…

首先先把它
撕成六片…

04

05

06

來，這張紙交給
你，請你充滿感
情的在上面親出
一個唇印。

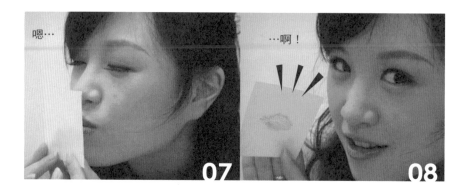

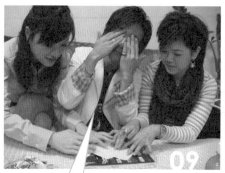

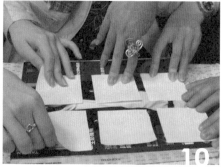

劉小謙：然後在桌上排列整齊…

現在把印有唇印的紙片翻面，跟其他五張空白的紙片混合在一起，不要讓我看見，弄得越亂越好…

仔細看，這是一個普通的鼻子。

啊不然咧？！…

嗯…嗯…咦？
這張有愛情的
味道…

哇～
這怎麼可能？！

就是這張了！

等會兒何不
一起去喝杯
咖啡呢？

連這種招式都給
我使出來！不過
還挺有創意的。

解 說
EXPLANATION

☺ 準·備·道·具
A4白紙
口紅一支

❶ 首先將白紙對摺。

❷ 用力壓出摺痕⋯

❸ 撕成兩半⋯

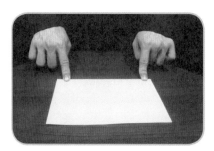

❹ 我們只要用其中一半,另外一半丟掉⋯

❺ 將白紙橫向放平⋯

左右各摺三分之一到中間…

用力壓平。

打開就會有如圖的褶痕出現，然後沿著摺痕將紙撕成六片。

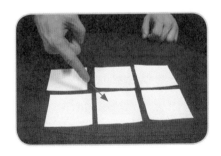

你可以注意到，中央上方的那一張，是唯一一張「四邊都有撕痕」的紙片。

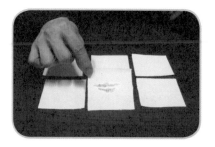

⑩ 所以，將這一張紙片交給對方，並且請對方在上面親一個吻痕（當然，簽名也行）。

⑪ 將有唇印的那一面向下，轉過身去，請觀眾弄亂所有的紙片…

⑫ 轉身回來，只需要尋找四邊都有撕痕的那一張紙片…

Tips

1. 當然不一定要用唇印，請對方簽名、印章、蓋手印、貼貼紙…都可以。
2. 雖然是憑著紙片的撕邊來分辨哪一張是有唇印的，但是請不要看得太明顯，盡量偽裝成用感應的方式找出來的，才能迷惑住觀眾。

⑬ 當然就找得出對方的唇印。

Magic 2 金手指

出乎意料之外的驚喜，
是增添男性魅力不可或缺的元素！

好感度 ★★★★
困難度 ★★
驚訝度 ★★★

01

▶ 這是公司新來的櫃檯小妹

啦啦啦…我有一張一千塊…我從來都不用… ♪

♪♪

……

好熟悉的旋律…

02

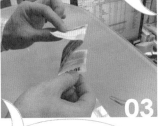

03

有一天我心血來潮把它摺成Z字型… ♪

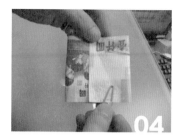

劉小謙：我手裡拿著迴紋針把它固定住…

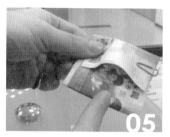

劉小謙：不知怎麼哇啦啦啦啦啦… ♫ ♪

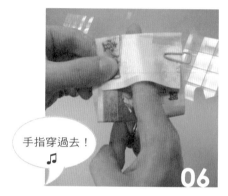

手指穿過去！ ♫

劉小謙：嘿！

哇啊！鈔票破了啦！

帥哥，等一下有空可以一起吃個飯嗎？

謝謝大家請掌聲鼓勵。

解 說
EXPLANATION

☺ 準・備・道・具
鈔票一張
迴紋針一個

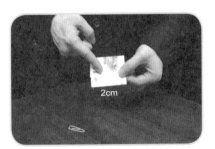

如圖所示，將鈔票摺成Z字型。

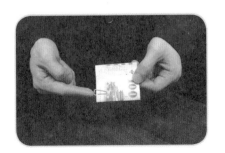

鈔票的邊緣保留兩公分的間隔。

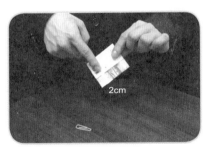

背面也是一樣，保留兩公分的間隔。

如圖所示，用迴紋針夾住鈔票的邊緣。

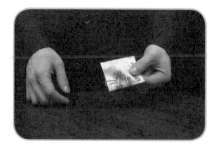

⑤ 用左手的拇指將鈔票的邊緣往前推。此時鈔票中間會隆起一個洞。

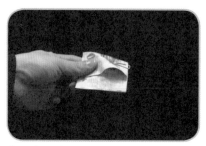

⑥ 從自己的角度看是這個樣子。

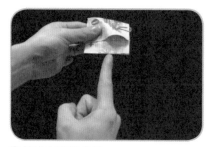

⑦ 伸出右手的食指…

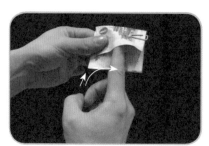

⑧ 插入鈔票的中間，在同時將中指伸出（注意動作要迅速）。

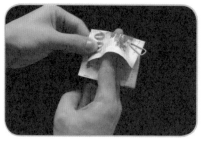

⑨ 看起來就像是手指穿過鈔票一般。

⑩但其實從下面看是這個狀態…

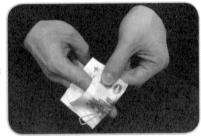

⑪接著將右手往鈔票的右邊拉出，同時
　將中指收回。

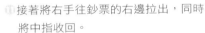

⑫此時迴紋針會掉出，而觀眾的眼中
　只看到食指。

Tips

1. 中指伸出跟收回時的動作要
　迅速，請多練習幾次。

2. 這個魔術跟本書的另一個魔
　術「復活的新台幣」看起來
　相當類似，但其實完全不
　同，「復活的新台幣」所表
　現的是破壞還原的效果，而
　這個魔術，則表現的是手指
　穿越鈔票的現象，所以基本
　上是完全不同的。

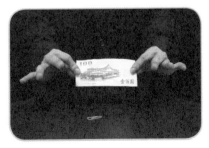

⑬展示鈔票安然無恙。

隔山打牛

所謂的男子氣概，
就是要能人所不能啊！

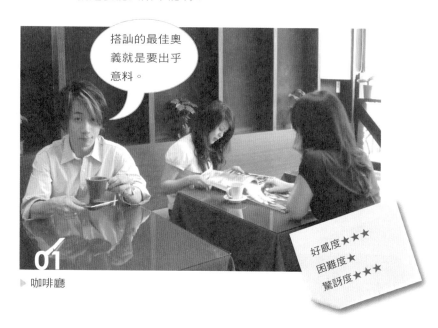

▶ 咖啡廳

好感度★★★
困難度★
驚訝度★★★

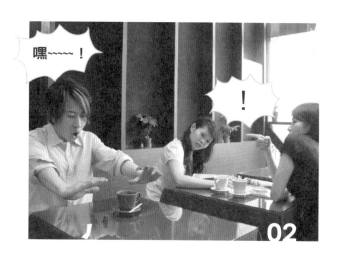

這位先生你還好吧？

沒事，我只是在鍛鍊「隔山打牛」氣功罷了。

隔什麼？山什麼？

閒話少說，讓我來做個示範。這是一張鈔票…

是是是！

嗯嗯嗯！

讓我先將它對摺之後站立在桌上。

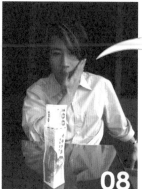

先摸一下
右臉頰…

再摸一下
左臉頰…

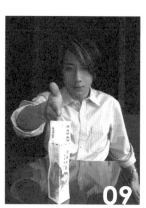

握拳！鈔票倒了

劉小謙：「仔細看…」

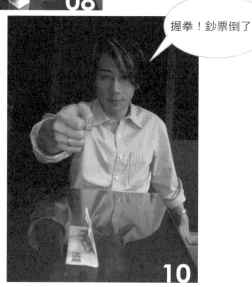

阿彌佗佛…

喔！大師大師，
你真強！

解 說 EXPLANATION

☺ 準・備・道・具

鈔票一張

❶ 先將鈔票對摺…

❷ 放在桌上，如圖所示注意尖端部份朝向前面。

❸ 右手掌摸右臉頰…

❹ 再摸左臉頰…

❺ 指間向著鈔票…

握拳…
當然什麼事都不會發生。

再來一次，右手摸右臉頰…

再摸左臉頰…

這一次，當手掌從臉頰移到鈔票前時，如圖所示的箭頭，輕輕揮出一陣風。

當鈔票倒下來的瞬間，握起拳頭。如果時間把握得好，看起來就像是鈔票在握拳的同時倒下。

經過多次的練習，你可以試著在手與鈔票之間放入一個瓶子。

因為氣流會如圖所示，順著瓶子的邊緣傳遞到對面的鈔票，效果看起來更神奇。

Tips

當手揮下來之後，大約要一秒鐘左右的時間，鈔票才會倒下。在這一秒鐘之間握起拳頭，看起來就好像是因為你的「拳力」將鈔票擊倒的。所以時機的拿捏非常重要，請多加練習。

不可思議的**平衡**

違反物理學的神秘現象，
只有你才辦得到！

在我的轄區裡，
竟然出現了氣質
正妹…

好感度★★★★
困難度★★★
驚訝度★★★★

▶ 在圖書館裡用功K書…

小姐，方便打
擾一下嗎？

嗯，請問有什
麼事嗎？

現在是見證奇
蹟的時刻！

你確定你不用
去看醫生？

嗯！那又如何？

仔細看，這是一把尺跟一顆乒乓球…

現在，我要把這顆乒乓球…放在這把尺上！

哇！那ㄟ按呢？

給我你的電話號碼，我就告訴你怎麼辦到的。

討厭啦！死相！

解 說
EXPLANATION

☺ 準·備·道·具
透明膠帶
乒乓球
兩把尺

準備

❶將兩把尺的其中一邊用透明膠帶黏
　貼起來。

❷如圖所示,將這兩把尺對摺。

❸合起來看起來就像一把尺一樣。

將尺如圖所示,靠在自己的手臂上
拿著,請注意有膠帶那一邊靠著手
臂(向下)。

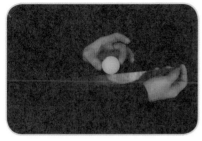

先將球放在尺上緣，此時放手球
會掉下來（第一次假裝失敗）。

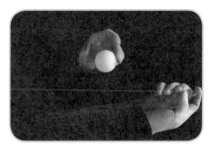

撿起球來再放一次。

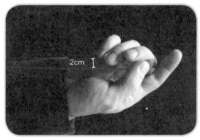

用此時左手暗中將兩把尺分開約
二公分左右。

再將球放上去。

還可以將球稍微前後滾動。

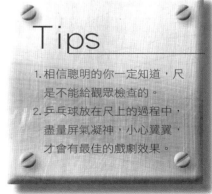

Tips

1. 相信聰明的你一定知道，尺
 是不能給觀眾檢查的。
2. 乒乓球放在尺上的過程中，
 盡量屏氣凝神，小心翼翼，
 才會有最佳的戲劇效果。

復活的新台幣

這是我個人最喜歡的魔術之一，
請各位一定要試試看！

好感度 ★★★★
困難度 ★★
驚訝度 ★★★★★

咦！旁邊有正妹

01

▶ 等待面試中…

小姐，可曾親眼
見證過奇蹟嗎？

這傢伙是周董
上身嗎？

借我一張一百塊錢
鈔票，讓你看一個
有趣的事情。

不會是詐騙
集團吧？

02

03

要還給我喔！

你知道嗎？其實新台幣鈔票是用特殊材質製成的，永遠都不會破喔！

真的還假的？

仔細看，我將你的鈔票對摺，也將另外一張白紙對摺…

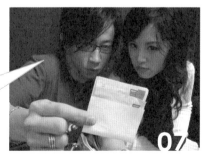

再將白紙套在鈔票外面…

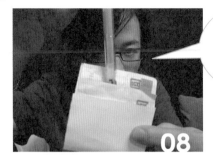

將一枝原子筆從鈔票中間放進去…

劉小謙：現在你把這枝筆用力往前推…。

哎呀呀…我的鈔票！你要賠我！

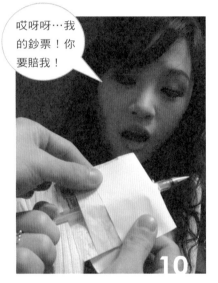

劉小謙：不要緊張，先把筆從前面抽出來…

你看，白紙的中間破了一個洞，但是你的鈔票…

不管，你要賠我！

都說不要緊張嘛！
你看，你的鈔票毫
髮無損！

哇！這張鈔
票比你人還
奇怪耶！

解說
EXPLANATION

☺ 準‧備‧道‧具
鈔票
原子筆
7公分x10公分的白紙

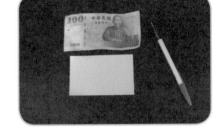

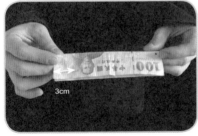

3cm

準備

❶如圖將鈔票對摺。

❷用手將邊緣三公分處，撕開約一公
分的缺口。

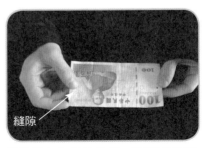

縫隙

❸縫隙在如圖的位置，觀眾不會察
覺。

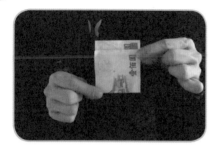

表演

① 先將鈔票對摺，上面保留兩公分的
距離，請注意，撕開的小洞隱藏在
後面。

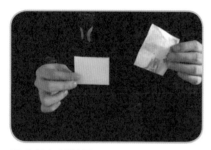

② 拿起白紙對摺。

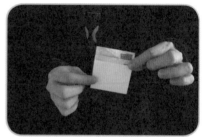

③ 套進鈔票下方。

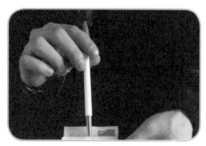

④ 將原子筆從鈔票上方插入⋯

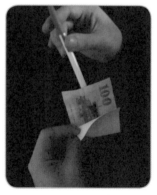

⑤ 接下來的步驟很重要，其實筆尖從鈔
票後面的小洞暗中穿出來。（不要
真的插進鈔票的中間喔。）

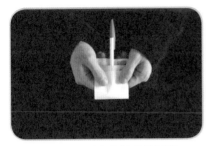

⑥如圖這般雙手拿著鈔票的兩邊。

⑦請對方將筆用力往前推，穿過白紙。
（也可以用你自己的身體來推）

⑧將筆從前面抽出。

⑨展示白紙上有一個洞，但是鈔票安然
無恙。（強調鈔票的中央沒有洞，觀
眾不會注意到旁邊。）

Tips

1. 這個魔術是日本資深職業魔術師廣瀨發明的。這看起來雖然簡單，但是有許多職業魔術師都曾經被這招所騙，所以千萬不要小看它。

2. 這個魔術的關鍵在於，利用人類心理先入為主的觀念，認為如果鈔票有破，破洞一定在中央，所以將觀眾的注意力引導至鈔票的中央有沒有洞這件事情上面，是整個魔術的精華所在。

神秘的**催眠**

不用手法，不用道具，
只靠一張嘴，就能完成的奇蹟

好感度 ★★★★
困難度 ★★★
驚訝度 ★★★★

01

▶ 酒吧裡坐著冰山美人…

小姐你相
信催眠術
嗎？

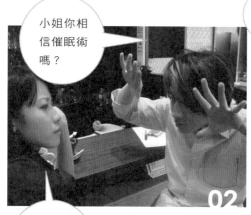

這家店怪
人還挺多
的…

02

劉小謙：摺好放在桌上…

讓我在紙上面
寫些東西…

03

04

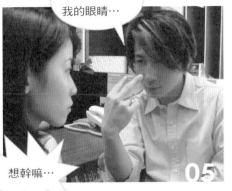

現在仔細看著
我的眼睛…

想幹嘛…

05

………

催眠囉，
催眠喔…

06

相不相信你
已經被我催
眠了？

哪裡有這
種事！

07

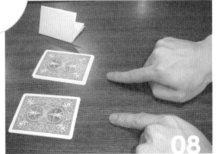

08

劉小謙：「這裡有兩堆撲克牌，我要你
從其中選一堆，但是你會選哪一堆，完
全都在我的控制當中喔。」

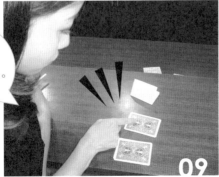

不可能啦！
那我選這堆。

09

047

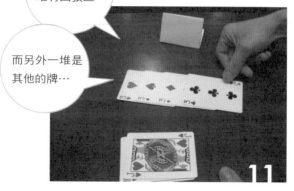

看，你選的這
堆有四張三…

而另外一堆是
其他的牌…

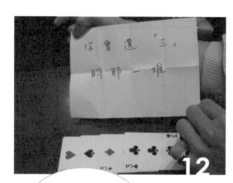

劉小謙：打開這張紙，上面寫的是：
「你會選『三』的那一堆」！

喔喔喔！
猴塞雷啊！！

😊 準・備・道・具
一副撲克牌
一張紙
一枝筆

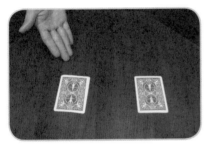

表演

① 從整副牌中拿出兩疊放在桌上，但其實…

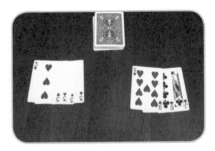

② 一堆是四張三，一堆是三張什麼牌都可以。（但是觀眾當然不知道）

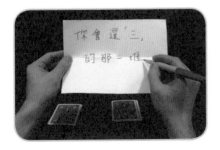

③ 在白紙寫下「你會選『三』的那一堆」

④將紙摺好放在桌上。

⑤假裝催眠觀眾,並且請對方在兩堆
牌中選一堆。如果對方選的是四張
三的那一堆…

⑥將兩堆牌翻過來,展示四張三。

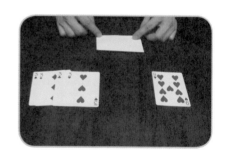

⑦再將紙打開,唸出「你會選『三』
的那一堆」。表演結束,此時觀眾
會很驚訝。

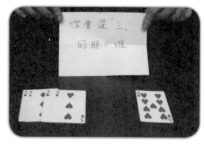

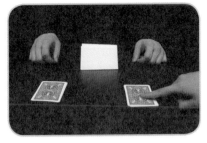

如果觀眾選的是另外一堆…。

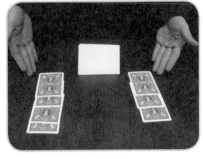

此時不需要把牌面翻開，只需要展示一堆有四張牌，一堆有三張牌。

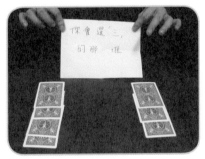

再將紙打開，唸出上面的字，表演結束。觀眾會很驚訝。

Tips

1. 當然，這個魔術不能表演兩次，因為如果第二次他選不同的牌堆，這個魔術就穿幫了。
2. 這套表演所依靠的完全只是講話的方式，效果相當的驚人，試試看就知道。

增值的**錢幣**

把錢變多的魔術是沒有人不喜歡的！

是不是該點
些什麼東西
來喝呢？

好感度 ★★★
困難度 ★★★★★
驚訝度 ★★★

人家想要喝
這個啦…

▶ 與女友在咖啡廳約會

可是我身上
只有帶五塊
錢耶！

只有五塊錢？那
你為什麼看起來
還這麼跩啊…

因為我會神奇魔法啊…呵呵呵！

這種事也有？

04

仔細看…

難…難道說…

05

變成兩個五十元了！

喔！真MAN！真MAN！

06

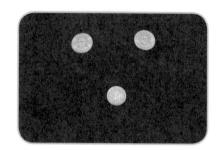

解 說
EXPLANATION

☺ 準·備·道·具
五十元兩枚
五元一枚

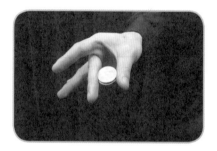

準備

❶將兩個五十元如圖所示拿著。（這個手法叫做「Edge Grip」，需要花一點時間稍微練習一下。）

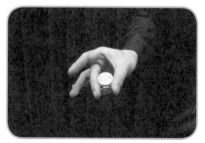

❷再把五塊錢垂直拿在前面。

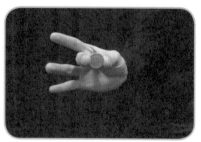

❸從正面看起來是這樣的，五塊錢巧妙的擋住了後面的五十塊。

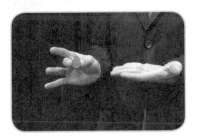

① 展示手中的五塊錢。

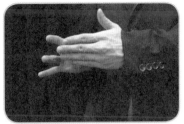

② 用左手從前面將硬幣完全遮住。

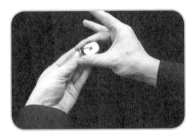

③ 請將左拇指貼著五元硬幣的正面。

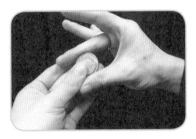

④ 輕輕推到五十元硬幣的上方。

⑤ 將五十元硬幣面向觀眾，此時五元硬幣隱藏在後面。

Tips

1. 將小硬幣變成大的硬幣會比較神奇，也就是說如果是一枚五十元硬幣變成兩枚五元硬幣，很容易讓人察覺一開始五元硬幣就藏在五十元硬幣後面。

2. 不用我說你也應該知道，這個魔術只能表演給正前方的觀眾看。

⑥ 兩手分開，各握著一枚五十元硬幣，五元硬幣藏在右手的五十元後面。

奇妙的**預言**

預測未來是人類夢寐以求的能力，繼續看下去，你也辦得到！

好感度★★★★♪
困難度★★★★★
驚訝度★★★

▶ 酒吧中，與剛認識的美女聊天。

剛剛樂透開獎又是一個號碼都沒中，好沮喪啊…

妳有聽說過「預知能力」嗎？有了這種能力中樂透根本不算什麼！

難道你會嗎？

04

劉小謙：沒錯！讓我示範給你看。我先在紙上寫下我的預言…不要偷看！

05

劉小謙：摺起來，請你放在你身上最隱密的地方保管好…

06

哇喔！

最隱密的地方？那就這裡囉！

劉小謙：這是一副撲克牌，請你先把牌盡量洗亂。

07

洗啊…洗啊…

劉小謙：請你先翻開整副牌最上面的兩張…

08



劉小謙：如果兩張都是黑色的牌，請把牌放在桌上的左邊⋯

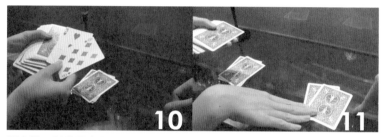

劉小謙：請你再翻開兩張⋯

劉小謙：如果兩張都是紅色的牌，請把牌放在桌上的右邊⋯

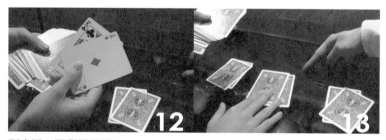

劉小謙：再翻開兩張⋯

劉小謙：如果一張紅的一張黑的，請把牌放在中間⋯

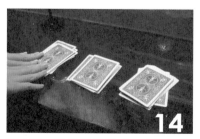

劉小謙：按照這個規則，請你把整副牌發到完⋯

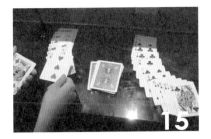

劉小謙：接下來請數數看右邊紅色的牌和左邊黑色的牌各有幾張⋯
喵喵：嗯⋯黑色有十四張，紅色有十張！

請你拿出剛才那張紙，看看上面寫什麼？

哇！下次買樂透彩的時候一定要陪我去！

劉小謙：黑色比紅色多四張！

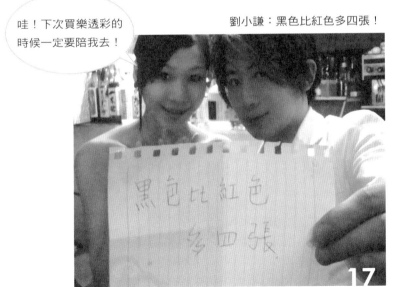

Magic
8

解 說
EXPLANATION

😊 準・備・道・具
撲克牌一副
兩張紙
一枝筆

準 備

一開始先從整副牌中拿出四張紅色的
牌，偷偷藏在口袋中。

表 演

❶ 如圖所示在紙上寫下「黑的比紅的
多四張」

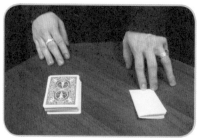

❷ 接下來把預言摺好保管好，拿出
撲克牌。

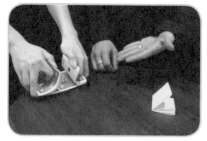

❸ 請觀眾徹底的洗牌…

④ 請觀眾先翻開最上面的兩張牌，
如果是一紅一黑

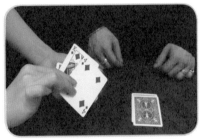

⑤ 請觀眾放在桌子的中間

⑥ 如果拿起的都是紅色的牌⋯

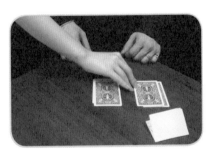

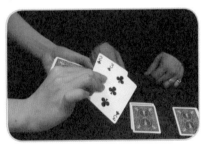

⑦ 請觀眾放在右手邊。

⑧ 如果拿起的都是黑色的牌⋯

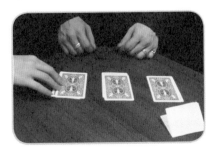

⑨ 請觀眾放在左手邊。

⑩ 依此順序發完全部的牌⋯

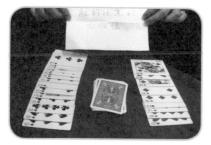

⓫ 接下來請觀眾數出左右兩疊牌的張數，預言便命中了。

⓬ 接下來再偷偷的把剛剛藏在口袋的四張牌放回牌堆中，就可以再變一次。

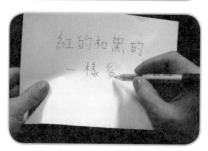

⓭ 這次在紙上寫下「紅的和黑的一樣多」⋯

⓮ 重複以上的步驟，預言便又會命中了。

Tips

聰明的你一定知道原理是什麼，所以不要來問我，我懶得解釋。

Magic 9

神出鬼沒的**筆與硬幣**

錯誤引導是魔術的無上王道，
這個魔術就是最好的例子！

咦？公司新來一位女同事。

好感度★★★★★
困難度★
驚訝度★★★★★

▶ 辦公室

01

借我一枚硬幣跟一枝筆，我要給你看一個很不可思議的事情。

02

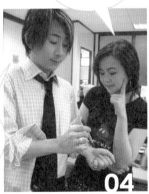

真的嗎？

用這枝原子筆敲三下，硬幣就會消失喔。

04

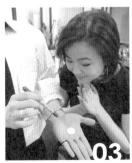

03

劉小謙：我把硬幣放在左手⋯

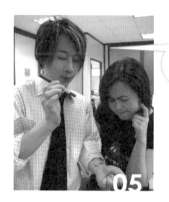

一…

二…
再來一次…

劉小謙：三！咦？筆消失了！

喔喔喔喔喔喔！！

跑到耳朵上面去了！

耶！

接下來再讓我們試一次看看…

叮咚！這次硬幣消失了！

偶像偶像，我們一起去吃頓飯如何？

我…我還有事…

解說
EXPLANATION

☺ 準·備·道·具
原子筆一枝
硬幣一枚
（跟觀眾借也行）

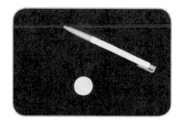

表演

① 首先，請注意觀眾的位置必
須在你的左邊。

② 左手拿著硬幣，右手拿著筆…

③ 跟對方說明拿著筆敲硬幣三下，硬
幣就會消失。將對方的注意力吸引
到硬幣上面。

④ 敲一下。

⑤ 將筆舉起，在大約頭部右側
的位置…

⑥ 再敲一下…

第三次將筆舉起時，暗中將它夾在耳朵上…（因為觀眾的注意力都放在硬幣上面，所以不會注意到你的祕密動作。）

同樣的將右手放下，觀眾會發現筆消失了。

身體往左轉，展示右耳上的筆，當觀眾的注意力放在筆上面時，偷偷將左手的硬幣放進左邊的口袋裡。

從另一個方向看起來是這樣的。

將筆拿下來，再次敲擊左手掌，這一次硬幣就消失了。

Tips

1. 這個魔術所依靠的，是一種叫做「錯誤引導」（Misdirection）的心理誘導技巧。重點在於不斷的轉移觀眾的注意力，讓他忽略祕密動作的進行。這種技巧被運用在很多魔術上面，算是職業魔術師的一個必修課程。

2. 把筆放在耳朵上時，動作必須流暢，速度必須跟前面兩次一樣，才不會讓觀眾察覺不自然之處。

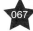

Magic 10

瘋狂**筷子手**

只要有一根筷子，
任何地方都是你的表演舞台！

好感度★★★
困難度★★
驚訝度★★★★★

咦！在我的管轄區裡，
竟然還有沒跟我拜碼頭
的正妹？

▶ 員工餐廳裡，巧遇獨自
用餐的美眉…

小姐，我可以
坐這邊嗎？

隨便啦！

美眉心想：又是一個無聊把妹男

小姐，可不可以跟
你借用一根筷子？

幹嘛啦？

劉小謙：因為我的筷子怪怪的…

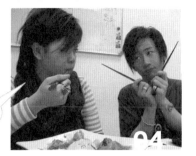

哪裡怪啦？

怪在這裡！你
仔細看…咿…

啊…

喔…

穿過去了！

給…

我…

滾…

開！

解　說
EXPLANATION

☺ 準・備・道・具
筷子

① 這個魔術所要用到的是拇指跟食指。

② 將拇指插進你的嘴巴裡，貼近你的右臉頰。

③ 食指抓著臉頰外側。

④ 用右手拿著筷子，從左手拇指的下方假裝插入臉頰中。

從下面看是這個樣子的。

其實只是將臉頰往裡面推而已。

將筷子往前推，一點點的插入。

一路推到底…

再從前面將筷子拔出來…。

Tips

不只用筷子，用鉛筆、原子筆，任何長條型的東西都可以表演。

為什麼要表演魔術？

　　為什麼要表演魔術？為什麼要花大量的時間反覆練習動作、設計台詞、製作道具，以及閱讀這些令人頭大的魔術教學書籍呢？到底花這麼多時間做這些事情的目的到底是什麼？讓我來問問大家的想法：

> 「讓大家覺得我很猛！很酷！」
> 「讓女生（男生）全部都愛上我！」
> 「學會超強的魔術，讓我覺得自己不再是個凡人…」
> 「我沒有一技之長，我要靠變魔術才能混口飯吃。」

　　抱持著以上的想法不是不可以，但是如果你立志做出登峰造極，感動人心的好表演，以上那些只能當作是「次要」動機。

　　日本第一的魔術師馬立克先生曾經說過：「對一位魔術師來說，最重要的事情，就是一顆服務觀眾、娛樂觀眾的奉獻之心。」如果失去了這種「看見對方快樂，自己也會感覺到快樂」的精神，是無法做出好的表演的。

　　任何形式的表演，無論舞蹈、戲劇、歌唱，或是魔術，都有一個共通的基本精神，就是「娛樂大眾」，也就是所謂的"Entertainment"。這是每一位魔術表演者都應該放在心中的最高指導原則。

　　問自己下面這個問題，你可以馬上知道自己有沒有當一個頂尖表演者的天份：

想像一下，你坐在一輛擁擠的捷運車廂裡，離下車還有一段時間，你百無聊賴的東張西望…突然發現，你旁邊坐了一位年輕媽媽，手中抱著一個很小很小的小嬰兒。在這一瞬間，你跟這位剛來到世界上的小嬰兒四目交接，他看著你，你也看著他…你發現小嬰兒的眼睛瞪得好大，好奇的打量著你，可愛的小臉浮現出不可思議的微妙表情，好像期待著你做什麼，他的眼中只有你，他的注意力全部都在你身上…

　　好了，問題來了，接下來你會怎麼做？

從背包裡拿出報章雜誌來看，藉此打發時間？

看著窗外的風景，面無表情的裝作沒看見眼前的嬰兒？

又或者是，你開始揮著手對小嬰兒作鬼臉，在下車之前這短短的時間裡，盡可能的逗他開心？

仔細想想看，要是你會怎麼做？

如果在這種情況之下，你會自然而然的開始對著小嬰兒擠眉弄眼吐舌頭，做些怪異滑稽動作，只為了看到他的笑臉，那麼恭喜你，你有當一位優秀表演者的資質。因為像這樣的人，真正能夠了解與體會"Entertainment"的精神所在。

將這樣的精神引申出來，如果你在任何環境，都想要做些什麼讓周圍的人高興，無論你是不是一位魔術師，相信你在職場上的人際關係一定相當的好，因為你已經掌握了待人接物的一項重要訣竅。

而，如果面對小嬰兒的凝視，你開始手足無措，緊張焦慮，或者根本不想理他，你更需要學習魔術。

魔術表演是一種很特殊的娛樂表演型式，其中有著難以理解的魔力，無論是任何年齡層的觀眾，都很容易被這種魔力觸動到內心，這是一種柔軟又溫暖的感覺，彷彿在瞬間回到童年，覺得這個世界充滿了未知與驚奇。如果有機會，你可以試試，只要學會幾樣魔術，在閒暇時候表演給周圍的朋友同事看，你會發現，周圍的空氣在那一瞬間會愉悅燦爛起來。這是所謂"Entertainment"的本質精神，這樣的精神反映在工作職場、人際關係、親子互動，都是絕妙的利器。

無論在看這篇文章的你，是一位職業魔術師，業餘魔術師，未來的魔術師，或根本不是魔術師都好，從現在開始，將"Entertainment"的原則與精神放在心中，你會知道這個世界與你的人生會有多大的不同。

相信我，在二十一世紀的今天，魔術幾乎已經成為不可或缺的生活必備技能之一了。到底學習魔術有什麼好？讓我們聽聽看他們怎麼說：

學魔術有什麼好 By 姜伯泉

身分 ▶ 中視「綜藝大哥大」大魔競單元的「魔法家族」成員
年齡 ▶ 三十歲
魔術資歷 ▶ 五年
第一個魔術道具 ▶ 價值約NT$150的手帕消失道具
參加電視節目魔術比賽原因 ▶ 當時自己還是一位國中地理老師。而原本推薦的學生因為參加檢定考試不克參賽，但因為已經答應製作單位，只好自己上場應戰，誰知第一場就跟另一位參賽者打成平手，反正暑假也沒事做，就一路比到最後為止…（好無奈）

我的人跟我的魔術表演風格很像，都是屬於甘草型。打從以前唸書的時候開始，我就是個「班草」，我很搞笑、很會自我解嘲，所以跟女生們進行聯誼活動的時候，大家都愛找我一起去，一方面是炒熱氣氛，另一方面可能是因為我比較沒有殺傷力，哈哈…

這時候你大概會問我：「那時候你就會變魔術了嗎？」

厂又ヽ，當然不！想我當學生的那個年代，「魔術」可沒現在這麼熱，學校裡連個魔術社都沒有，能跟誰學魔術啊？可是我為什麼會對魔術有興趣咧？還不是跟劉謙老師一樣，都是中了「大衛考柏菲」的毒。

那時候…好像是中視吧！過年期間那種屬於闔家觀賞的特別節目前，都會先播一小段大衛的魔術秀，我大概就是從那時候開始對魔術著迷，但是僅止於欣賞而已，我從來沒有想過有一天我會變魔術，直到我進入學校服務以後，「魔術」才開始改變我的人生…

老實說這年頭當老師不是件容易的事，像我一個人就要上十個班的課，面對一群精力過剩的青少年，你要如何讓他們聽話、乖乖上課，其實是需要經過不斷的學習，像我從第一年擔任教職開始，就要去參加大大小小不同的研習課程，而就在我當老師的第二年，去參加了一個相當有趣的研習課程以後，從此人生大不同。

在那個課程裡，有教老師們折氣球跟簡單的魔術，以方便老師們在授課時吸引學生的注意，我在那個課程裡玩得很開心，而小時候對魔術的憧憬，就在那瞬間突然被喚醒似的，我開始學習魔術，找尋一些跟魔術有關的東西，然後「魔術」就像是一個誘發劑，源源不斷的刺激著我去開創許多讓學生們感到驚喜的魔術，甚至我在後來還當起學校魔術社

的指導老師，跟學生們一起在魔術的世界裡玩樂。

　　儘管我不像一般人口中的宅男，可是我指導的學生裡，真的有很多「阿宅」，有時候我會覺得他們很可憐，以前我讀書的時候，每天跑出去玩都來不及了，誰會想待在家裡、掛在網上，可是現在的電腦太便利、網路世界多變又有趣，學生們可以二十四小時不關機的一直開著電腦，又有誰想出去跟別人互動聯誼？

　　但是魔術不一樣，因為你學魔術不會只想變給鏡子或自己看，你一定會想走出去變給別人看，這種成就感真的很不一樣，尤其變魔術可不是道具弄來弄去就好了，在學魔術的過程裡，你會練習到口條、訓練好邏輯感（因為每個魔術都有流程，亂了就不能變了）、幽默感，間接的人際關係就會獲得改善，每每看到我的阿宅學生裡，有人因此走出房間，臉上多了自信的笑容時，我真的覺得「學魔術，真好！」

　　然而魔術帶給我的改變還不僅於此，如今我結束了短暫六年的教職生涯，開始投入魔術的相關工作領域，我喜歡現在這樣跟我喜歡的魔術守在一家小小的店裡，店裡有一個小小的交流角落，留給我那些學生們，看著他們在魔術的世界裡交流、激盪出歡樂的火花，我知道「魔術」這個催化劑也在慢慢的改變這些學生們的生命，豐富他們未來的人生，而我對自己最大的期許，不是當個魔術師，也不是開家會賺很多錢的魔術道具專賣店，而是提供往後的孩子們一個可以接觸更多魔術的「魔法便利店」。

以上為姜伯泉口述／全盛製作整理

劉謙 說：

　　姜伯泉很顯然跟大多數的職業或業餘的魔術師一樣，一旦接觸到了魔術的魅力，然後就像染上了嗎啡或古柯鹼毒癮，再也擺脫不掉了。

　　現在的他放著好好的地理老師不去幹，竟然不務正業的跑去開魔術道具專賣店，這種精神真的令人敬佩到痛哭流涕啊！

　　不過，他說他自己是個甘草型的人物，我倒認為他渾身上下都散發著巨星的光芒！

　　學會魔術，小人物也能變英雄啊！

Chapter **2**

趁勝追擊
增加好感度

小姐，我們命中注定要在一起，

月老早已把紅線綁在你我身上囉…

討好心儀的對象有個很重要的技巧，

那就是即使是請她吃顆糖，

你也要用魔術的方法變出來，

那才叫「炫」啦！

這裡提供一些會讓對方破涕為笑、忘掉煩惱的開懷魔術。

男人必學的魔術 30個魔術，讓你宅男變型男

魔法洋蔥圈

只要有心，
可口的食物也能變成魔術道具！

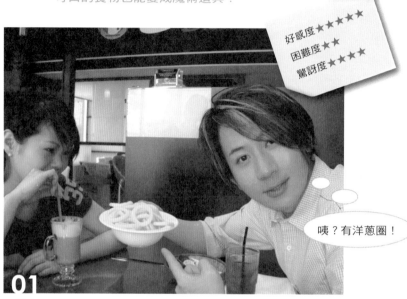

好感度 ★★★★★
困難度 ★★
驚訝度 ★★★★

01

咦？有洋蔥圈！

▶ 餐廳

妳知道嗎，這其實不是普通的洋蔥圈，這叫做物質變化奈米神奇洋蔥圈⋯

不必多說，我直接做給你看。這是一條繩子⋯

⋯物什麼？奈什麼⋯？你可不可以再說一次？？

為什麼會有繩子？你是哆啦A夢嗎？

03

先將其中一個
洋蔥圈綁在繩子
的中間…

然後再從繩子
的上端放入另
一個洋蔥圈…

像這樣子
連續放五
個…

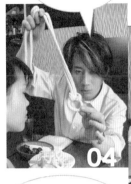

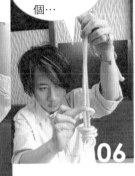

04

06

在這種情況之下，妳
能夠不破壞洋蔥圈把
它們取下來嗎？

我試試看…
不可能吧？

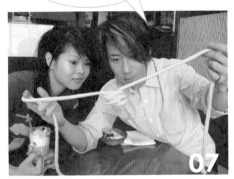
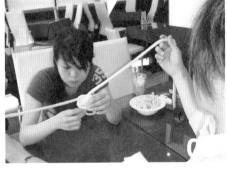

07

那就讓我來示範
給你看，首先蓋
上一條手帕…

09

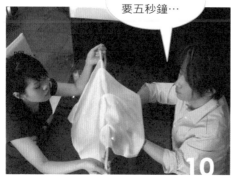

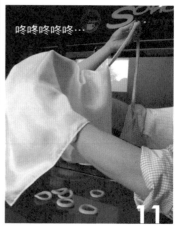

解 說
EXPLANATION

─ 準·備·道·具 ─
約五十公分長的繩子一條
洋蔥圈數個

① 將繩子對摺。

② 將繩子的中間部分穿過洋蔥圈，
約五公分左右。

③ 再將繩子的兩頭穿過繩子中央的
圈圈。

④ 將繩子的兩頭輕輕拉出來（但是
先別拉到底）。

⑤ 接著一手捏著洋蔥圈，一手將繩子的兩頭拉到底。

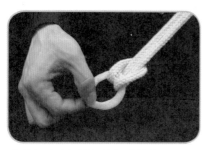

⑥ 就會形成如圖般的打結狀態。

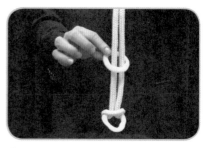

⑦ 再將其餘的洋蔥圈從繩子上端兩頭放進去。

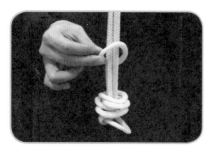

⑧ 全部放進去。

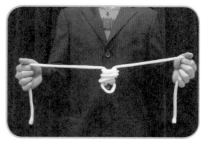

⑨ 將繩子的兩端用左右手分別拿著，乍看之下，洋蔥圈是拿不下來的。

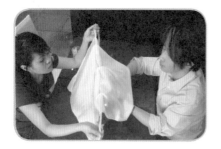

⑩ 蓋上手帕，請觀眾抓住繩子的兩頭。接下來的事情是發生在手帕下面的…

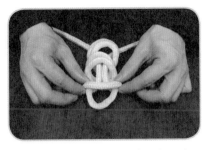

如圖所示，將繩子的中間部分輕
輕拉開。

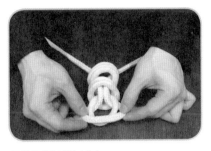

將圈圈越拉越大…

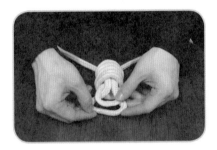

繞過最前面的洋蔥圈。

將繩子的兩頭左右緩緩拉開。

直到洋蔥圈全部脫離為止。

Tips

1. 當然並不是一定要使用洋蔥圈，
任何圈圈形狀的餅乾都可以表演
這個魔術。

2. 表演的過程中並不是一定要蓋上
手帕。如果不用手帕，那就是一
個益智遊戲，你可以跟朋友打
賭，看他能不能夠解開。

絕對不會輸的**打賭**

這招絕對是把妹的致命利器，連我自
己都感到恐怖啊…

好不容易把她約
出來了，該如何
更進一步呢？

好感度 ★★★
困難度 ★★★★★
驚訝度 ★★★★

▶ 假日午後，跟女友相偕坐在露天咖啡座享
受美好時光…

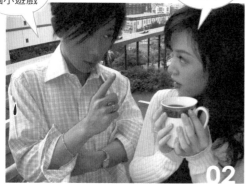

我們來玩
個小遊戲

好啊，什
麼遊戲？

這裡有一副
撲克牌。

哇！你隨身都
帶著這個啊！

你從裡面隨便選一張牌，不要
讓我看到，自己記住。

是紅心10

然後，把這張牌放在整
副牌的最上面…

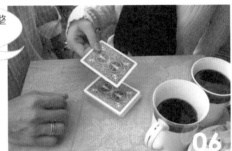

接著倒個牌…很好…

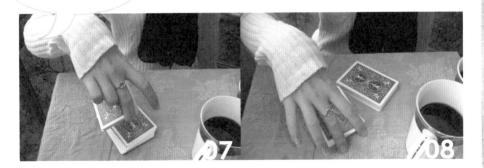

現在我不看，你隨意切牌，切到滿意為止。

切啊…切啊…切啊…

現在我把撲克牌一張一張翻開，就算你看到你剛才選的牌，你也不要告訴我。

好啊！我就不相信你找得出來。

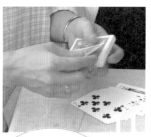

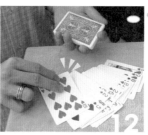

咦！紅心10！

嗯！紅心10都已經過了喔…

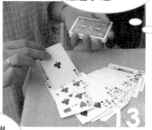

我翻啊…翻啊翻…

我翻啊…翻啊翻…

我翻啊…翻啊翻…

如果下一張翻過來的牌是你所選的牌，你就要陪我去看電影…

紅心10不是已經過了嗎？

現在我們來打一個賭，我肯定下一張翻過來的牌，就是你剛才選的牌…

好啊！賭就賭

我現在要翻過來囉，1、2…

嘿嘿…你輸定了！

3

怎麼會…怎麼會…

你賴皮！

喂！願賭服輸喔！

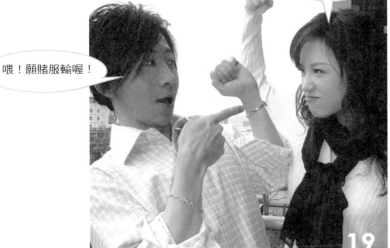

解　說
EXPLANATION

😊 準・備・道・具
一副撲克牌

表演

① 如首先將整副牌最下面的一張偷偷記住（假設是方塊七）。這張牌，在魔術的術語裡稱為「關鍵牌」，千萬不能忘記。

② 請對方從整副牌裡面選一張出來，自己偷偷記住。

③ 假設是黑桃九。

④ 請觀眾將牌放在整副牌的最上面…

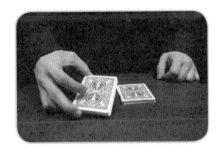

⑤ 接下來我們要做「切牌」的動作：先從上面拿起一半的牌，放到旁邊去…

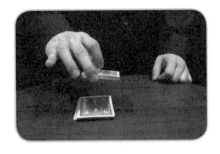

⑥ 再把下半部的牌蓋在上面…

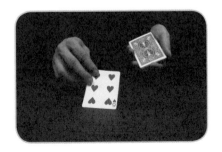

⑦ 像這樣的切牌動作可以重複多做幾次…請注意，千萬不能「洗牌」只能如圖所示的「切牌」，否則魔術會失敗。

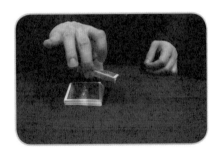

⑧ 接下來，拿起整副牌，翻開最上面的一張在桌上，再翻一張，再翻一張…

⑨一直翻下去…

⑩一直到出現剛才記住的關鍵牌（在這裡假設是方塊七），這個時候，下一張牌將是觀眾選的牌（黑桃九）。

⑪動作的速度不變，繼續將黑桃九翻開，當作沒看到，繼續翻下去…

⑫再翻五六張之後，說：「信不信由你，我下一張翻過來的牌，就是你剛剛記的牌…」。觀眾當然不相信，因為他已經看到黑桃九翻開了。此時你可以跟對方打賭…要賭什麼都行。

接著直接拿起桌面上已經翻開的黑桃九⋯

翻成背面向上！對方會覺得你很壞，但是你贏了這場打賭，呵呵。

Tips

1. 在我第一本著作《啊！敗給魔術！》之中有提過「關鍵牌」的用法，而這裡教大家的是另一種應用方式。由這個例子我們可以知道，一樣的原理，換一種表現方式，就可以達到完全不同的效果。

2. 表演成功的關鍵在於，要告訴對方「就算看到你的牌出現也不要告訴我，我會找到。」以免好心的觀眾提早告訴你，或者壞心的觀眾提早嘲笑你。這樣就表演不下去了。

消失的**地心引力**

約會時擔心找不到話題？
別擔心，只要學會這招，要冷場也難！

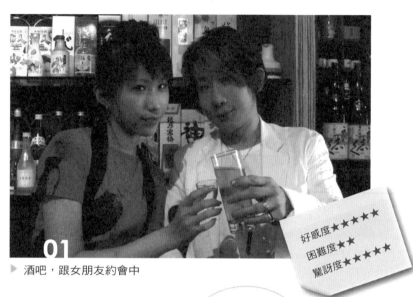

好感度★★★★★
困難度★★
驚訝度★★★★★

▶ 酒吧，跟女朋友約會中

01

你知道牛頓在蘋果樹下發現了什麼事情嗎？

但是我發現了比牛頓更偉大的事情，叫做「反地心引力」。我用這三根吸管做個實驗給你看。

02

地心引力呀！這不是常識嗎？

03

這裡有十張撲克牌…

首先將這些撲克牌一張張排在手掌上…

像這樣子。

不…不會吧…

慢慢轉過來…

在這三角形區域內的地心引力會消失。我現在將手掌慢慢轉過來…

喔喔喔喔喔喔喔！這種事也有！？

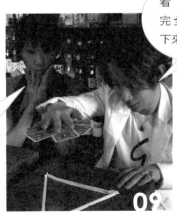

看！撲克牌完全沒有掉下來！

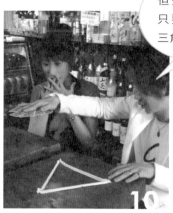

解說 EXPLANATION

☺ 準·備·道·具

雙面膠
撲克牌
吸管三枝

準|備

❶剪下一公分左右的雙面膠。

❷貼在左手中指的第二關節上…

❸將雙面膠撕開，因為它是透明的，所以不仔細看看不出來。

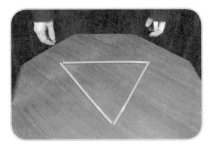

將吸管如圖所示排成三角形。

拿出十張撲克牌…

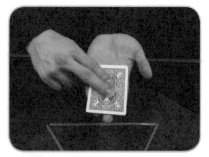

❸ 將十張牌收整齊，整疊放在左手手掌上，此時雙面膠會在撲克牌正中央的位置。右手從上面輕輕壓一下，讓雙面膠黏緊最下面的撲克牌。

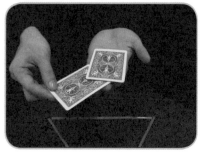

❹ 拿起最上面的撲克牌，如圖所示插入三分之一到整疊牌的最下面。

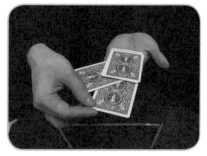

❺ 再從上面拿起一張牌，從另外一個方向插入三分之一到整疊牌的最下面。

❻ 重複以上的步驟，依序將九張牌從不同的方向插入整疊的最下面…

❼ 完成後就像這個樣子，所有的牌將會被中間的那張牌壓緊在手掌上。

所有的牌都被這一張壓住。

⑧將手放在吸管的正上方…

⑨慢慢將手掌轉過來…在小指無名指食指「輕輕」往下壓，中指「輕輕」往上抬，手指的壓力跟雙面膠的黏著力會讓牌吸附在手上。

⑩當然牌不會掉下來。

⑪將手離開三角形，在將小指無名指食指「用力」往下壓，中指「用力」往上抬，撲克牌就會掉落到桌上。

⑫趁觀眾在看桌上的撲克牌時，偷偷用拇指將雙面膠搓掉，就可以展示雙手是空的。

Tips

當然不是一定要用撲克牌，名片、杯墊等等任何卡片狀的東西都可以拿來表演。吸管也不是一定需要的，不用吸管的話，你也可以説這是氣功。

Magic 14 來自**霍格華茲**的別針

中國四連環是世界上最經典的魔術之一，
但是只要有兩個別針，你也學得會！

好感度 ★★★★
困難度 ★★★
驚訝度 ★★★★

還想看，還想看，快表演給我看嘛！

好啦，真拿妳沒辦法…

01

▶ 辦公室

我手上的是什麼東西？

仔細看，我現在把一個別針…

02

是別針呀！　　裝可愛

03

掛在另一個上面…

04

1、2、3…噹啷！
連在一起了！

美眉：哇啊啊！！

真的連在一起了耶！

不相信妳可以拉拉看。

06

劉小謙：我把它拆開，妳拿去檢查一下…

07

真的是普通的別針耶！不可思議！

那我們倆什麼時候也可以連在一起？

我…我還有事要忙…

08

解 說
EXPLANATION ♣

😊 準·備·道·具
兩個別針

準備

❶將其中一個別針打開⋯

❷並且將它往反方向彎曲（這個動作必須非常非常非常小心，別被別針刺到了，如果能夠最好使用鉗子來完成。）

❸最後將別針調整成如圖所示的狀態，針尖的部份隱藏在後面。

❹從前面看起來是這個樣子。

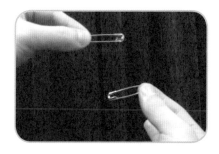

❶ 左手拿著剛才準備好的別針，
　右手則捏著沒有問題的別針，
　展示給觀眾看。

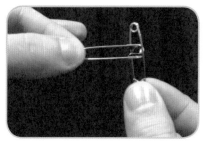

❷ 將右手的別針從右側套進左手的別
　針中，此時暗中將右手的別針套
　進左手別針的縫隙中。

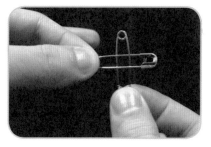

❸ 在觀眾看來，並不會發現兩個別
　針已經套在一起了。

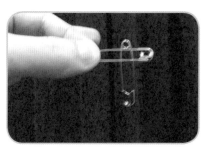

❹ 放開右手，兩個別針看起來只是
　掛在一起而已。

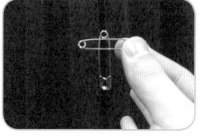

❺ 將別針交給右手拿著…

❻ 右手將別針往下傾斜，就會一瞬
　間連結在一起。

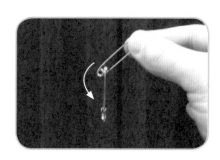

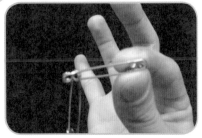

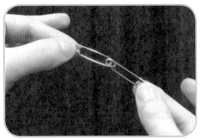

7 觀眾在驚訝的時候，偷偷將右手的拇指往前輕輕一推，針頭就會套回去（這個步驟不是必要的）。

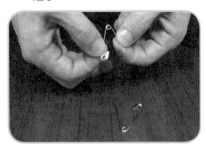

8 左右拉一拉，證明別針是真的套在一起了。

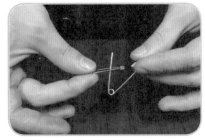

9 將其中一個別針打開。

10 再將另一個別針打開，打開的同時將別針拉開約三十度角。

所有的東西丟給觀眾檢查。

Tips

1. 這個魔術光看文字以及圖片的教學是無法感受到其震撼力的，但是到目前為止我用它騙倒了好幾位職業魔術師，請你一定要試試看。

2. 通常我將別針套在一起之後，就直接打開來交給觀眾檢查了。不過如果你高興，套進去之後當然你也可以讓它們神奇的分離，只要將以上的步驟倒過來做就行了。

Magic 15 念力吸管

這是我最喜歡的即席魔術之一，
曾經騙倒過許多職業魔術師，你一定要試試看！

好感度★★★★
困難度★★
驚訝度★★★★★

▶ 酒吧約會中

已經想不出新花招來逗女朋友開心了…

這裡有一根香菸跟一支吸管

那又如何？

首先將菸放在桌上站著，再把吸管拿出來…

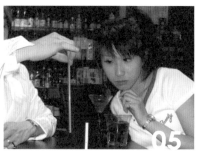

我現在把我的氣功灌輸到這根吸管上面…

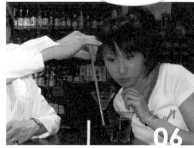

劉小謙：在不碰到菸的情況下，輕輕的轉一圈…

三圈…

啊！菸倒了！

兩圈…

妳沒練過氣功是辦不到的啦！

我也要試試看…

咦？真的不行耶…

好厲害喔！為什麼會這樣！

就跟妳說了是氣功嘛…

解 說
EXPLANATION

☺ 準·備·道·具
吸管跟菸

❶首先將香菸站立在桌上…

❷接著把吸管從紙袋中抽出⋯

❸此時拇指和食指要用力捏住紙袋。
（這時會因為吸管跟紙袋的摩擦而
產生靜電）。

捏緊

❹將吸管慢慢靠近香菸。（注意不
要靠得太近，否則香煙會太快倒
下。）

❺用吸管慢慢繞著菸轉圈

❻你會發現香菸開始發生輕微的搖
動⋯

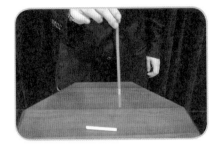

最後香菸就會倒下…。

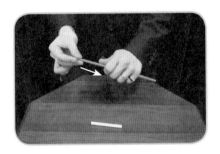

將吸管交給觀眾之前，用另外一隻手不經意的將吸管從上到下摸一遍…

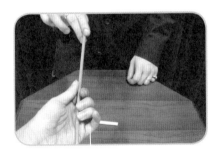

這樣靜電就會消失，觀眾怎麼試都不會成功。

Tips

沒有什麼好說的，照做就對了！

不可思議的**焙果項鍊**

眼前所看到的事情不一定是真的，
先入為主的觀念是很可怕的！

好感度★★★★
困難度★★★
驚訝度★★★★

01

▶ 在戶外的涼亭吃早餐。

這是一條
繩子。

為什麼吃
早餐要帶
著這個…

別管這麼多，
先把焙果穿過
這條繩子…

02

03

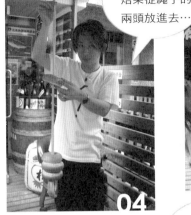

再將另外四顆焙果從繩子的兩頭放進去…

04

再將繩子兩頭打結…

05

這樣子焙果就拿不出來了。

06

接下來我要把這條繩子…

07

你想要幹什麼呀？

套在你的脖子上。

08

仔細看…咦？拿了一顆下來！

喔！

09

兩顆…

喔喔…！

三顆…四顆！

喔喔喔喔…！

妳看！最下面的
那一顆焙果還在
原位喔！

怎麼會出來的呢？
怎麼會出來的呢？

解說
EXPLANATION

☺ 準·備·道·具
焙果五顆
一公尺的繩子一條

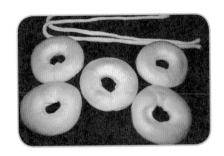

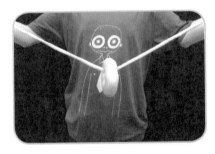

首先如圖所示將一顆焙果套入
繩子中

接著將其餘的焙果從繩子的兩頭
套入，如圖。

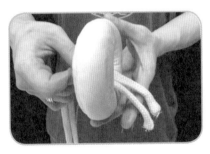

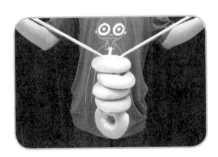

就形成了這個狀態…感覺上是
拿不出來的。

④將繩子的兩頭打結。

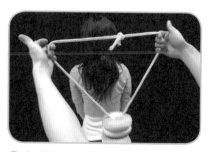

⑤站到觀眾的身後。

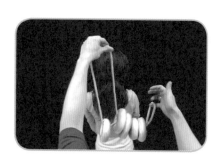

⑥將箭頭所指的部份的繩子拉出。

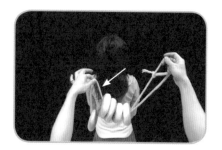

⑦將這個部份的繩子套在觀眾的脖子
　上…

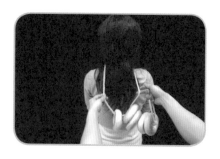

⑧就這樣子套下去。

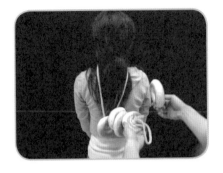

❾此時你會發現，你可以將焙果一顆一顆輕易的取下。

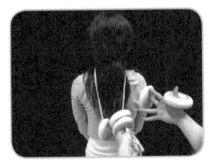

❿一顆⋯兩顆⋯

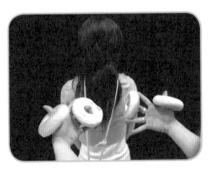

⓫三顆⋯四顆⋯

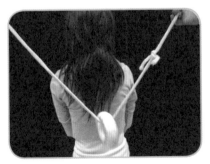

⓬最後只剩下最下面的焙果。

Tips

如果還有其他的觀眾，他們應該在你的前方，也就是說從他們的角度也是看不見你的祕密動作的。

超敏銳**觸覺**

魔術道具無所不在，
就連冰箱裡的水果也能展現奇蹟！

好感度★★★★★
困難度★
驚訝度★★★★★

01

▶ 與朋友在居酒屋中聊天。

妳聽說過手指識字這種事情嗎？

手指怎麼可能會識字？

02

讓我用這一堆橘子做個示範…

小香，麻煩妳在這顆橘子上作個記號。

03

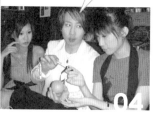

04

劉小謙：接下來把所有橘子都丟進這個紙袋中…

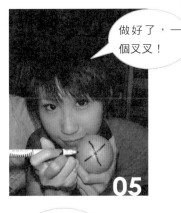

做好了，一個叉叉！

05

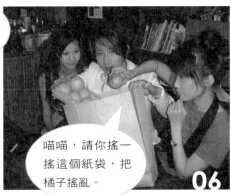

喵喵，請你搖一搖這個紙袋，把橘子搖亂。

06

交給我吧！我搖…我搖…我搖…

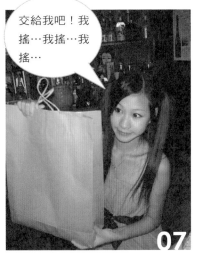

07

接下來就用我敏銳的觸覺來感應一下…你有做記號的橘子…

08

是這顆對吧！

09

哇哇哇哇哇哇…！好厲害！我也要學！

● 準·備·道·具

橘子一堆

紙袋一個

準備

先挑選一顆橘子出來,像揉麵團一樣將橘子捏軟。

表演

❶ 將事先揉軟的橘子交給觀眾作個記號

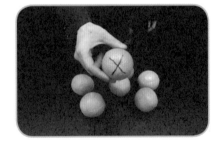

❷ 接著將橘子全部丟進紙袋中。

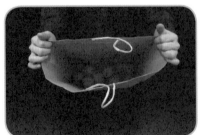

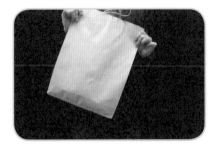

③將橘子搖亂…

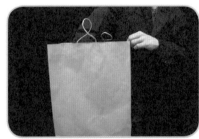

④接下來將手伸進紙袋…

⑤抓到特別軟的橘子拿出來就對了…

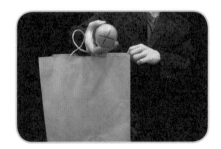

Tips

照做就對了，沒什麼好說的。

力**大**無窮

這是個弱肉強食的世界，
學會這招展現你的男性魄力吧！

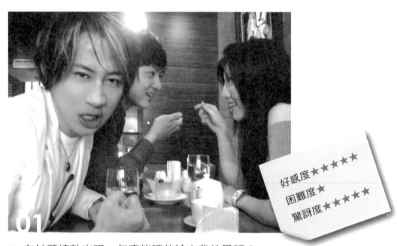

01

好感度 ★★★★★
困難度 ★
驚訝度 ★★★★★

▶ 有帥哥情敵出現，怎麼能讓他搶走我的風頭？

小子，有沒有
膽量來較量一
下啊？

較量就較量，
沒在怕的啦！

沒可能的！我
壓得很緊！

像這樣把兩
隻拳頭緊緊
疊在一起…

?

02

03

04

劉小謙：我現在用兩隻手指頭就可
以把你的拳頭分開來。

啊啊啊啊啊啊啊…！怎麼可能！

劉小謙：現在換你來試試看。

不要小看我！大家都叫我肌肉強！比力氣我是不會輸人的！

咿咿咿咿咿…

嗯嗯嗯嗯嗯…

沒吃飯啊？很沒力喔。

啊啊啊啊啊啊…

弱雞閃一邊去！小姐今晚有空嗎？

Magic 18

解說
EXPLANATION ♣

☺ 準・備・道・具
一雙手

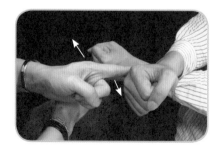

表演

❶請對方雙手握拳疊在一起。

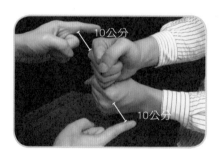

10公分
10公分

❷伸出你兩手的食指，放在對方拳頭左右，大約距離十公分的位置。

❸無論對方壓得有多緊，只要你的食指用力而快速的往左右推，他的拳頭一定會分開。

④接下來換你兩手握拳疊在一起，
　此時偷偷的用左手握住你右手的
　大拇指。

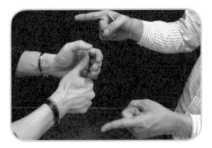

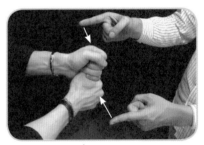

⑤然後請對方試試看。

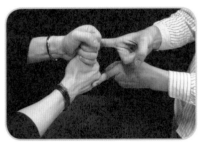

⑥對方無論如何也不會成功的。

Tips

這個魔術利用的是力學的原
理，學會之後就連小女生也
能夠贏過大男生喔。

Magic 19

無堅不摧的牙籤

武功練到精深處，
飛花摘葉均能傷人（金庸）！

好感度★★★★★
困難度★
驚訝度★★★★★

01

▶ 終於證明了我才是最有魅力的男人，接下來該
怎麼讓她更崇拜我呢？

小葵，你欣
賞怎麼樣的
男生呢？

哼…

02

03

我最欣賞強壯
的男生了！因
為這樣可以保
護我啊！

強壯的男生？那不就
是說我嗎？讓我用這
根牙籤和這罐可樂做
個示範給妳看！

04

仔細看，我現
在要把我的氣
功灌輸到這根
牙籤裡面…

不會吧…

難道說…

05

流…流出來了！

呵剎！

06

果然是條漢子啊…

可惡…我也要當漢
子…

07

123

解 說
EXPLANATION

♣

☺ 準・備・道・具

可樂

牙籤

面紙

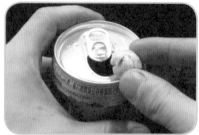

準 備 ——————————

❶撕下一塊面紙揉成小球,讓它吸飽
可樂。

❷偷偷藏到右手中,就可以隨時準
備表演了。

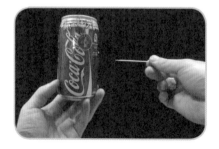

表 演 ——————————

❶如圖所示,用右手拿著牙籤,左手
拿著鐵罐,注意不要讓人發現手中
的小球。

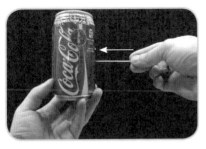

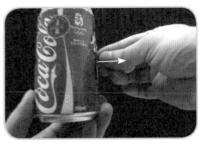

②將牙籤的尖端抵在可樂罐的側邊…

③將右手快速往前推,牙籤會進入手中,同時緊捏手中的面紙球,讓可樂流出來。

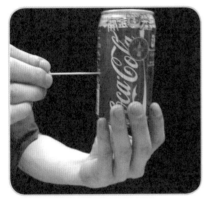

④從前面看起來連續動作是這樣子的…

⑤「呵剎!」

Tips

1. 可以用棉花來代替面紙球。

2. 補充說明一下,這個魔術最後的效果,是鐵罐還原,所以最後將罐子丟給觀眾檢查,展示剛才用牙籤插出來的洞消失了。

終極心電感應

有些魔術知道了祕密會想打人，
這個也是其中一個！

好感度★★★
困難度★
驚訝度★★★★★

01

▶ 好不容易約心儀的她出來了，該怎麼更近一步呢？

跟你玩個神祕
的遊戲…

這裡有一個五元硬
幣和十元硬幣…交
給妳。

神…神秘的遊
戲…聽起來好
神秘。

02

03

現在我不看，你兩手各握住一個，不要讓我知道喔。

現在你把左手這枚硬幣的金額乘以35。但是先不要將答案說出來喔。

那…10乘35應該是350囉…

接下來把右手這枚硬幣的金額也乘以35。

175+350…525！

5乘35…應該是175囉？

現在再把兩個數相加…然後告訴我答案。

是525！

接下來讓我來感應一下…

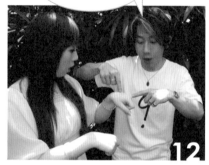

十元硬幣在左手！

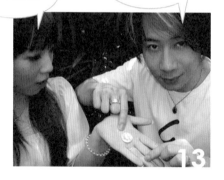

哇！好厲害！

果然沒錯！

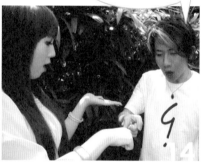

所以當然五元硬幣在右手！

哇！真的耶！

越來越崇拜你了！

沒什麼…沒什麼…一定要的啦！

16

解說
EXPLANATION

☺ 準·備·道·具

五元硬幣
十元硬幣各一枚

表演

這個魔術很簡單，你只要看對方哪一隻手算得比較久，那就是五塊啦！哈哈哈…不要打我…

Tips

其實後來叫對方將兩個數字相加，只是轉移注意力而已，很容易將觀眾的思考方向誤導為這是一個數學魔術，這就是這個魔術最有趣的地方。

超強記憶術

　　這裡要介紹的其實不是魔術，但卻是非常有用的一項技能，學會之後不但可以幫助你在生活上更方便，也可以在把妹的時候拿來炫耀，真的一舉數得，神妙無比。

　　在我們日常生活的很多情況之下會需要運用記憶力來記住許多事物。例如家庭主婦上菜市場時要記住食材清單；餐廳服務生要記住客人點的餐點；在商業活動之中，要用到記憶力的場合更是不勝枚舉。但是，人類本來就是一種會不斷的忘記事情的生物，而且每個人的資質都不盡相同，一次要記住很多件事情本來就不是一件簡單的事情。

　　所以在這裡，我要教大家一個可以「將十件事情，一次記住」的超級大絕招。這個方法，是很久以前我在某一本古老的怪書上面看到的，自從我學會之後，發現這真的是酷炫無比，威力無窮，不但可以幫助我記住許多日常瑣事，還可以拿來表演給別人看。繼續看下去，只要稍加練習幾個小時，可以受用一生。

　　不知道你有沒有這樣的經驗，小時候經歷過的一些悲慘遭遇，天災人禍等等，即使到長大了，也很難忘記。而且留在腦海中的，往往不是語言或聲音，而是「畫面」。這代表了人類對於悲慘事情的畫面，往往是最難忘記的。我們現在就是要利用這個原理，再配合一種特殊的聯想記憶法，就可以完成以下的步驟。

　　假設，你今天出門的行程計畫是：

　　早上出門去看**牙醫**，順便去超級市場購買今晚Party要喝的**啤酒**，同時還要買一些快用完的生活用品，包括了刮鬍刀的**替換刀片**、**衛生紙**、**洗髮精**，還有**番茄醬**等等，然後再去鞋店看看訂購的**球鞋**到貨了沒，回家之後到陽台將曬乾的**床單**與**牛仔褲**收進來之後，坐下來慢慢欣賞租來的**DVD**……

　　我們現在要按照順序記在腦海中的，就是上面十個粗體字的部分。

　　首先，你要為自己的身體部位編號，從「頭」開始，「從上到下」依序編號：「（1）頭（2）額頭（3）眼睛（4）鼻子（5）嘴巴（6）下巴（7）肩膀（8）胸部（9）肚子（10）屁股」。你只要花一點時間，將編號與對應的身體部位記的滾瓜爛熟，以後的事情就簡單多了。

　　現在，我要你開始按照順序，從「（1）頭」開始，想像著悲慘的事情一樣一樣的降臨在你身上的這些部位……而悲慘的事件必須跟你要記憶的事物有關聯。想像中的畫面越悲慘越好，越真實越好，最好是抱著必死的決心，累積腦海中悲憤的能

量…就像一切事情真實的在眼前發生，雖然事情不合邏輯而且牽強…

就如同以下的例子：

（1）走在街上，突然發現頭上掉下來一個穿著白袍的牙科醫師！「哇哩勒！摔死了沒啊？」。

（2）此時遠方突然飛過來一個啤酒瓶，剛好砸在我的額頭上！「好痛！這玩意哪來的啦！」

（3）就在這個時刻，前方跑過來一位不明男子，竟然拿出刮鬍刀的替換刀片，往我的眼睛一刀劃下去！「痛死了啦！你是誰啊？血！血！血啊！！！」

（4）此時，我立刻拿出衛生紙，壓在眼皮的傷口上止血，不料那個男子將剩餘的衛生紙全部塞進我的鼻子裡！「很痛啦！快給我住手啊！」

（5）接著男子將洗髮精灌進我嘴巴裡！「啊啊啊啊…好苦，好苦…」

（6）咦！下巴怎麼沾到了番茄醬？「啊！那是血啦！」

（7）肩膀被後面飛來的球鞋扔中。「真的是夠了！」

（8）不小心摔倒在前面的一張床上，但是胸部被床單纏住，爬不起來…

（9）好不容易站了起來，發現身上的牛仔褲被地上的釘子勾住，而且扯了下來…「滋…」露出了我紅腫的肚子…

（10）在這種情況之下，我一下子站立不穩，往後跌坐在地上，屁股剛好坐在一片斷掉的DVD上！「啊啊啊啊啊啊啊啊啊！」

認真把以上的故事想過一遍之後，相信我，你已經將這十件事情全部牢牢記在腦海中了。接下來，我保證你想到2號額頭就直接聯想到啤酒瓶，想到5號嘴巴就直接聯想到洗髮精對吧。

接下來，我要教你這個記憶術的應用方式。你可以請朋友在紙上寫下1到10的數字，每一個數字配合任何一個物件，例如：（1）飛機（2）電腦（3）電動玩具（4）電視（5）冷氣（6）汽車（7）錢（8）酒（9）香菸（10）鞋子

如果前面所教的記憶術練習熟練，像這樣子的清單，看一眼就能全部記住。只要同樣的在心中想像畫面：「飛機從我的（1）頭上飛過去，然後…」

接下來你可以請朋友便說一個數字來考你，例如他說「7」，你這時心裡會想「7代表肩膀，在剛才的畫面中，我的肩膀撞到了提款機，裡面的錢掉了一地…嗯，答案是錢。」

朋友會對你超強的記憶力讚嘆不已。

相信我，在二十一世紀的今天，魔術幾乎已經成為不可或缺的生活必備技能之一了。到底學習魔術有什麼好？讓我們聽聽看他們怎麼說：

學魔術有什麼好　By 許書維

身分▶中視「綜藝大哥大」大魔競有史以來可以對抗三霸主的強勁選手
年齡▶二十一歲
魔術資歷▶約五年
第一個魔術道具▶價值約NT$一五○的魔術道具撲克牌
進入大魔競參賽原因▶透過老師的推薦介紹，決定來試試身手，怎知一路競賽下來，成績越來越好，如今每週嘉義台北兩地奔波，成為在大學生涯結束前最難忘的一個回憶。

　　是的，我是宅男。

　　打從國中開始，為了升學，我被迫成為一個「專業宅男」，不管我願不願意，每天去學校唸書、回家休息、掛在電腦前做功課、查資料，是我不得不日復一日重覆的阿宅生活模式，直到國中三年級畢業後，在等著進入高中校園展開我人生下一個階段的宅男生涯時，我戀愛了，原本我以為生活可以開始不一樣，誰知道高一我就被…就被拋棄了，嗚…人生雖然沒有因此走入萬劫不復的黑暗地獄，但是不愛講話、不會講話的我，變得陰沉了，我知道再這樣下去不是辦法，我應該改變、應該找點不一樣的東西轉移注意力…然後神奇的事，就這樣發生了！

　　彷彿一切都是安排好的劇情，我在學校的圖書館裡找到了「吸引別人注意的方法」！不要懷疑，我是說真的。

　　一本年紀比我還老的書《紙牌魔術騙術100種》，讓我的人生從黑白變彩色，哈哈…說得有點誇張了，但我的確靠著苦練的撲克牌魔術，成為全校唯一一個帶撲克牌上課，不會被教官制止的學生，可是我的女生緣並沒有因此變得更好，唉！（以前帶撲克牌上學簡直就是壞學生的象徵，因為有哪一個高中生會帶撲克牌去學校變魔術？基本上都是賭牌啦！）

　　雖然我說學魔術的源頭是為了要吸引別人，可是在吸引異性這方面，魔術並沒有帶給我太大的驚喜，反而是很多男生在看過我的魔術表演後，都會纏著我問東問西，每回看到他們那種充滿「不可能」又略帶些崇拜的眼神時，我的自信心都會在瞬間爆上高點喔！

　　說出來你可能不相信，我第一次站在舞台上表演給一大群人看魔術的機會，竟然是我自己去排隊登記，爭取在學校英文話劇演出換場時的墊檔秀。第一次的表演雖然獲得很多掌聲，但是我知道，我表演得並不

好，所以不斷的練習，變成我宅男生涯裡另一個多出來的工作，即使等我唸到了大學，這樣的生活似乎也沒多大改變。

不過大學跟高中就是不一樣，高中學校裡沒有的社團，在大學裡可以找得到，我在魔術社裡跟我熱愛的魔術朝夕相處，感覺自己是很踏實的存在，這心情是別人難以體會的感受，我自己也說不明白。

現在魔術對我來說，像是一種很嚴謹的學藝過程，每天練習魔術、修正手法，魔術就像是我生命的一部分，跟著我呼吸存在，如果我告訴你，我現在已經把「職業魔術師」當成我的終身職志，你可不要覺得驚訝，因為我真的很喜愛魔術。

老實說，在參加「綜藝大哥大」大魔競的過程裡，劉謙老師總說我沒有個人風格，其實我也清楚，我知道在我身上可以看到很多魔術師的身影，因為我知道我在模仿他們，透過模仿的過程，我清楚我學會的是魔術展現的技巧跟手法，至於風格跟打扮，是我現在面臨最大的難題，不過我還有時間慢慢思索自己想成為什麼樣的魔術師，希望有一天我可以像劉謙老師或是Lance Burton（註）那樣，是個既時尚又優雅的魔術師。

至於學魔術有什麼好？我認為它讓我有勇氣開口跟陌生人說話，即使我的開場白永遠都是那一句：「請問你想看魔術嗎？」可是只要一旦我的手打開，魔法在我的指尖上跳動、陌生人的眼中露出光芒、發出驚呼的聲音，我就知道接下不用擔心沒有話題。

另外我覺得學魔術有還有一個好處，那就是強迫自己改變。因為表演魔術的時候，我是另外一個人，那個陰沉的我不會出現，因為沒有一個魔術師會用陰沉的聲音進行表演，啊又不是在拍恐怖片說，所以以我必須是個談笑風生、說話有趣又能吸引人的屬害傢伙，哈哈…不相信喔！像我私底下絕對不會像在大魔競裡那樣，常常露出我的大白牙開心的笑，我可是很靦腆的說！

以上為許書維口述 / 全盛製作整理

劉謙 說：

很顯然，這個人是為了把妹才開始接觸魔術的，不過方向不對，不但沒有吸引到「妹」，反而吸引了一堆"MEN"，我猜他一定很悶…

不過還好魔術讓他找到了另一個人生樂趣，透過在家研究魔術，他滿足了當宅男的樂趣；而表演給別人看，也讓他從個性陰森森變成牙齒閃亮亮，真的是可喜可賀。

許書維提到了無法找到自己表演風格的事情，這似乎讓他相當困擾。不過，其實每個人一開始都是這樣的。沒有人一開始，就知道該穿什麼樣的衣服、該在表演時有什麼樣的表情、該怎麼表現幽默、該如何取悅觀眾…只有透過不斷的練習跟表演，才能認清自己，了解應該如何說話、如何表演。

不斷練習跟實戰經驗就是進步的王道啊！在任何行業都是一樣。

註：Lance Burton，蘭斯柏頓。1982年度世界魔術冠軍。號稱史上最優雅帥氣的魔術師，現在在拉斯維加斯蒙地卡羅酒店擁有自己的豪華劇場，每天都有演出。

Chapter **3**

神秘感
增強魅力的利器

這裡提供你擺脫宅男味，

讓你看上去就是那個帥翻了的型男魔術師！

喔！小姐，我們心靈相通，

你想什麼我都猜得到呢！

不信只要我略施一些神奇的魔法，

保證讓女生們自動抱緊你，不敢東張西望，

對你百分百Orz啦！

男人必學的魔術 30個魔術，讓你宅男變型男

恐怖的**百慕達三角**

有些魔術，連魔術師自己都不能理解原因，
真是令人毛骨悚然啊…！

好感度 ★★★
困難度 ★★★
驚訝度 ★★★★

▶ 會議時的中場休息，讓我來振奮人心吧！

在這世界上，有些
神秘現象連科學都
無法解釋，讓我來
用這一堆硬幣做個
示範。

首先我將硬幣這
樣排列在桌上…

是什麼？是什麼？

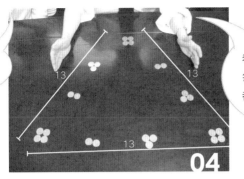

對啊。

看起來像個三角形。
每一邊的硬幣加起來
都是十三個對吧？

04

其實，這是一個神祕的百
慕達三角洲，東西放進裡
面會離奇失蹤喔。

05

來，這裡還有一個硬幣，
妳拿著，請妳將它加進桌
上任何一堆硬幣中。

06

07

那…我放
這裡…。

現在我只需要
將這一枚硬幣
移到這邊…

08

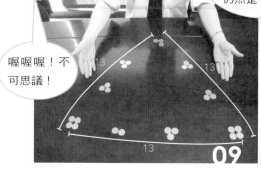

你們看，三角形的每一邊加起來仍然是十三個！

喔喔喔！不可思議！

接下來換妳，這一枚硬幣交給妳，將它加進桌上任何一堆硬幣中…

我只需要把一枚硬幣從這裡移到這裡…

那…我放這裡試試看…

看，每一邊仍然是十三個！

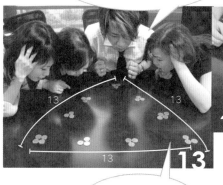

$%^&$#！這種事情也有可能！？

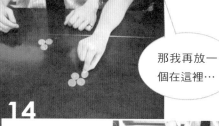

那我再放一個在這裡…

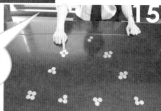

那我移動一個硬幣到這裡……

138

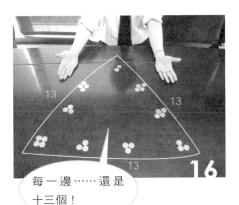

每一邊……還是
十三個！

16

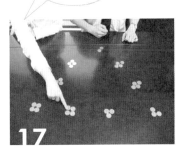

我放這裡…

17

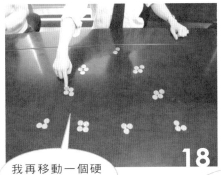

我再移動一個硬
幣…

18

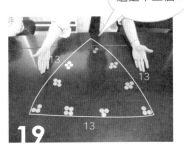

還是十三個！

19

恐怖喔…恐怖
到了極點喔…

接下來換我！接下來換
我！怎麼可能啦！

20

139

解 說
EXPLANATION

😊 準・備・道・具

三十到四十個硬幣

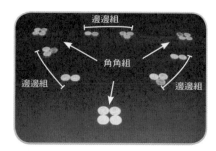

邊邊組

角角組

邊邊組　　　　　　　邊邊組

表演

❶ 首先將硬幣如圖所示的排列，三角形的三個角落都是四枚硬幣（這些硬幣我們稱它為「角角組」）。而三個邊，各是兩枚及三枚。（這些硬幣我們稱它為「邊邊組」）多出來的硬幣先放在口袋。

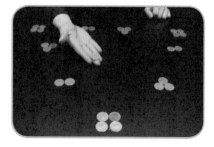

❷ 從口袋中拿出一枚硬幣，請觀眾將它放進桌上任何一堆硬幣之中⋯

接下來會發生兩種情況⋯

❸ 狀況一，如果觀眾是將硬幣放在三角形「邊邊組」上的任何一堆之中。

❹ 此時將這一邊的「角角組」裡的任何一枚硬幣移動到隔壁的任何一個「邊邊組」之中⋯

⑤ 這樣一來，三角形的三邊加起來仍然會是十三個硬幣。

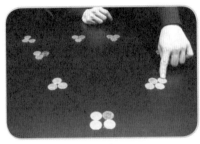

⑥ 再試一次，將硬幣加在另外一邊的「邊邊組」裡面…

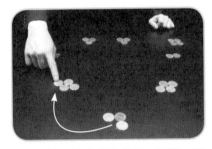

⑦ 再將這一邊的「角角組」硬幣，移動一枚到隔壁的「邊邊組」之中…

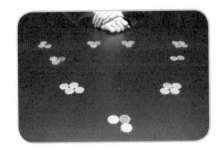

⑧ 每一邊仍然是十三個硬幣。

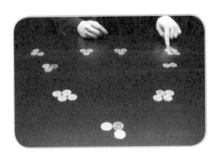

⑨ 狀況二，如果觀眾是將硬幣放在三角形「角角組」上的任何一堆之中。

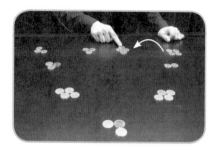

⑩ 此時必須讓硬幣移動兩次，先將觀眾放的硬幣從「角角組」移動到「邊邊組」之中…

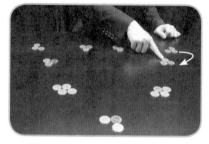

⑪ 然後就如同前面的步驟，從這一邊的「角角組」硬幣移動到隔壁的「邊邊組」之中…

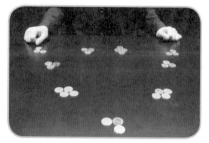

⑫ 這樣一來，三角形的三邊加起來仍然會是十三個硬幣。

Tips

1. 不要問我為什麼會這樣，我懶得去研究。
2. 只要你高興又有時間，可以一直玩下去，三角形的每一邊始終都會維持在十三個的數量。
3. 當然不一定要用硬幣才能表演，瓜子、花生、糖果、鈕扣…都可以拿來排列成為這個神祕的百慕達三角。

Magic 22 **四次元**明信片

不可思議的事情，在我們的生活中隨時會發生。
即使是一張明信片，也能見證奇蹟！

> 好感度★★★★☆
> 困難度★★★★☆
> 驚訝度★★★★★

▶ 辦公室生活真無聊……

> 哈囉，看這邊…．

> 裝什麼可愛…

> 我要給你們看一個連我
> 自己都無法理解的奇妙
> 現象。首先我先將這個
> 明信片剪開…

剪成這個樣子…

要幹什麼呢？

小嫻，幫我捏住明信片中央的部分….

劉小謙：仔細看，這個外框的部分，是在你手指的上面對吧？

小嫻：是啊，那又如何？

現在我用一條手帕蓋起來，給我五秒鐘…

你看，它穿過你的手指跑到下面去了。

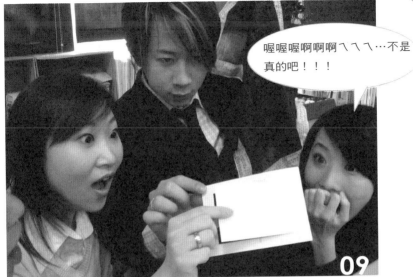

喔喔喔啊啊啊ㄟㄟㄟ…不是
真的吧！！！

09

解說
EXPLANATION

😊 準・備・道・具
美工刀
明信片

表演

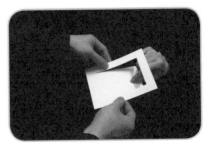

❶ 先將明信片切割成如圖的形狀。

❷ 請觀眾抓住明信片中間的部分，注
意外框的部分是在手指頭的上面。
然後蓋上手帕。

請注意，接下來發生的事情，是在手帕的底下：

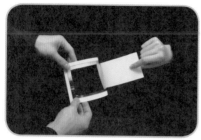

❸ 先將外框往後拉…

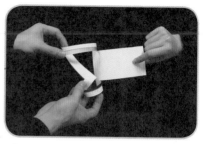

❹ 將其中一個角朝裡面翻出來…

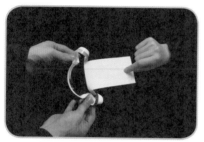

❺ 將另外一個角也翻過來…

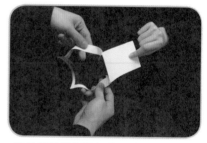

❻ 最後將整個框框翻過來…

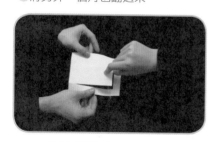

❼ 外框就跑到手指的下面去了。再將
手帕掀開，展示給觀眾看。

Tips

1. 這個魔術的方法雖然簡單，但是怎麼看都是絕對不可能發生的事
 情。就連我自己第一次看到時，也著實目瞪口呆了好一陣子。
2. 當然不是一定要用明信片，任何一張白紙都可以。
3. 如果不蓋手帕，就會變成一個益智猜謎遊戲，你可以跟朋友打
 賭，讓他試試看做不做得到。

Magic 23 吸星大法

經過實驗證明，越簡單的魔術，
越能給對方帶來震撼的感覺，馬上試試看吧！

好感度★★★★★
困難度★★★★
驚訝度★★★★★

▶ 好不容易把心儀的她約出來，但是約會卻陷入冷
　場，該怎麼辦呢？⋯

告訴你一個秘密，
其實我是武當派第
九八七代的傳人⋯

這小子腦袋
是不是出了
問題？

04

不相信我證明給你看，這是一個空的玻璃杯…

05

在裡面倒入一些茶…

06

現在我要用我的拳頭…

07

就是吸住這個杯子，很犀利吧！

唉啊！不行～

08

今天狀況不好，啊！如果你親我一下的話，功力一定可以充分發揮出來的。

哇！連這種爛招都給我使出來…不過還挺有創意…

09

BINGO！

吼！勉為其難…

仔細看…

成功了！

不是真的吧！

這個只有真正的男人才做得到啦！

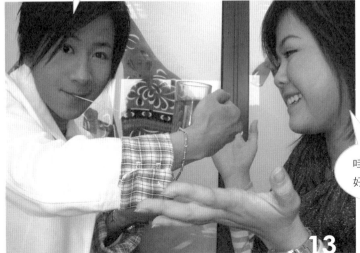

哇…好MAN！好MAN！

解 說
EXPLANATION
♣

☺ 準·備·道·具
玻璃杯

① 左手拿起玻璃杯。（可在裡面倒入一些茶或水，看起來會更加不可思議）

② 右手握拳，掌心向著玻璃杯。

③ 將拳頭靠在玻璃杯上。

④ 舉起拳頭，玻璃杯當然吸不起來。

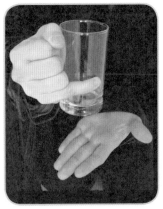

身體轉向左邊九十度，拳
頭的背面向觀眾，這一次
卻一舉將玻璃杯吸起來。

其實從後面看是這個樣
子的，小指偷偷的伸出
來，用小指跟掌心將玻
璃杯夾住。不過當然觀
眾是看不見的。

Tips

1. 可以在杯子裡倒入一些茶水，但是不需要裝滿，一點
點就足夠了。
2. 角度很重要，注意杯子吸起來的時候，拳背要向著觀
眾。
3. 這魔術看起來似乎很簡單，但是效果出奇地好，很適
合拿來跟朋友們打賭。

24 / **蜥蜴**的尾巴

這是連大衛考柏菲
都在電視上表演過的經典魔術，讚啦！

好感度★★★★★
困難度★★★★★
驚訝度★★★★★

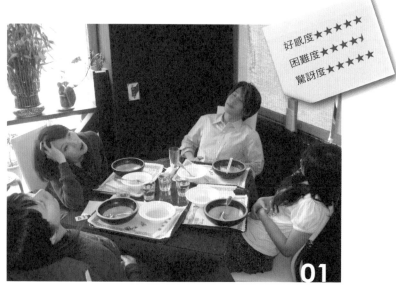

01

▶ 吃飽飯發呆中……

大家想不想看
餘興節目啊？

要看！要看！

這是一條手帕……

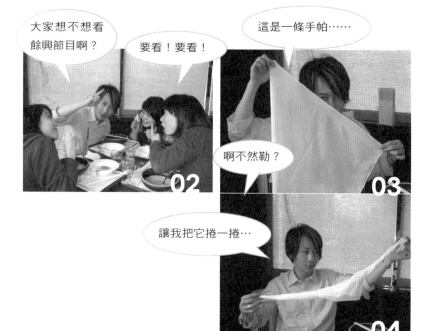

02

啊不然勒？

03

讓我把它捲一捲…

04

它就變成了細長狀…

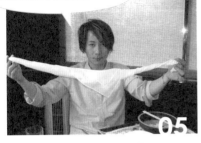

劉小謙：接下來我用剪刀，把手帕中央的部分…

剪斷！

哇啊！斷了，斷了。

劉小謙：仔細看，接下來是見證奇蹟的時刻！

1、2、3…

復原了！

哇！見鬼了啦！

153

解 說
EXPLANATION

😊 準・備・道・具
約60公分見方的手帕一條
（材質越軟越好）
剪刀一把

方法

① 拿住手帕對角線兩頭。

② 雙手用繞圈圈的方式，將手帕的
中央往前旋轉。

③ 最後手帕就會像如圖所示，變成細
長的一條。

④ 將手帕掛在右手的手掌上…

⑤左手抓住手帕的中央部份。

⑥右手抽出來，拿起剪刀。

⑦將手帕從中央剪斷。

⑧不要懷疑，剪下去就對了。

⑨將剪開的手帕維持形狀不變，一
　手拿一邊展示給觀眾看。

⑩再一起拿在右手疊起來。

⑪用左手各抓出兩邊手帕的其中一
　頭，捏在一起。

⑫ 右手抓住另外兩頭，也捏在一起。

⑬ 雙手往左右一拉…

⑭ 同時如圖❸，再將手帕往前甩兩圈，手帕看起來就像復原了一般。

⑮ 最後將手帕揉成一團，收進口袋裡，結束表演。

Tips

1.其實手帕真的被剪斷了，所以你要有消耗掉一條手帕的心理準備。
2.手帕的材質盡量越軟越好，也越大越好。

Magic 25 **死亡**筆記本

一點小小的準備，就可以讓你的朋友嚇到靈魂出竅喔！
趕快來試一試吧！

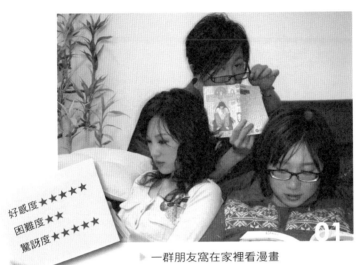

好感度★★★★★
困難度★★
驚訝度★★★★★

▶ 一群朋友窩在家裡看漫畫

有件事情，不知道
該不該說？

什麼事？什
麼事？

其實我聽說《死亡
筆記本》這本漫
畫，是根據真實故
事改編的！

不會吧…

拜託！你少
唬人了

劉小謙：其實他們都在上面看著我們喔…

04

他們！什麼他們？你不要嚇人喔…

來，讓我們做個實驗，把雙手伸出來，手掌向上…

要做什麼啊？

05

06

我的雙手也放在你們的手下面，證明我不會做任何手腳。

仔細看…

07

啊～這是什麼鬼東西啊？！

掉下來了！

08

現在要寫誰的名字上去呢？

嗚嗚嗚…
啊～

解　說
EXPLANATION

☺ 準・備・道・具
死亡筆記本
（當然是自己做，啊不
然你以為勒？）

準 備

趁觀眾不注意時，偷偷將死亡筆記
本放在頭上。

❶請觀眾將手伸出來，手掌向上。

❷引導觀眾視線向下，臉盡量靠近
手掌。

❸將自己的手也放在觀眾的手下面，
證明雙手都沒有動作。

❹慢慢將腦袋往前傾…

❺直到筆記本掉下來為止。

❼請注意觀眾的身高必須比你矮。
或者讓對方坐著，你站著。總
之不能讓對方發現你頭上的筆記
本。

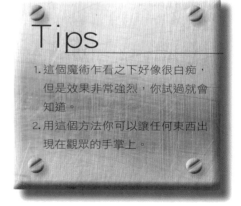

Tips

1. 這個魔術乍看之下好像很白痴，
 但是效果非常強烈，你試過就會
 知道。
2. 用這個方法你可以讓任何東西出
 現在觀眾的手掌上。

Magic
26

ESP感應

有些魔術不知道秘密你會讚嘆，
知道秘密你會想打人，這就是其中一個！

好感度★★★★★
困難度★★★★★
驚訝度★★★★★

▶ 咖啡廳，一群朋友們在聚餐

你們相信ESP這種東西嗎，就是所謂的「超感覺能力」。

讓我用這副撲克牌來做個實驗給你們看…

那是什麼東西？

劉小謙：拿出十張牌像這樣排在桌上。

剩下的牌交給你…

接下來我把眼睛閉起來，請小葵隨便指一張桌上的牌…

那就這張吧！

接下來就是見證奇蹟的時刻…讓我來感應一下…

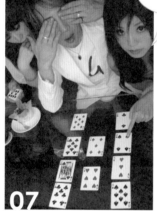

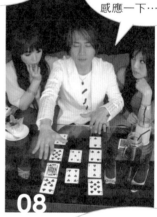

就是這張！各位觀眾…黑桃四！！

喔喔喔…有不舒服的感覺…！

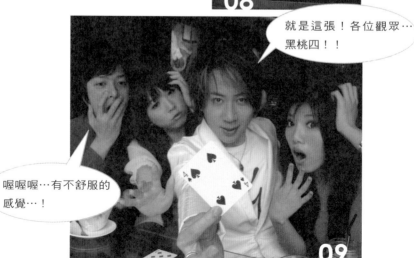

☺ 準·備·道·具
一副撲克牌
一位好朋友
（裝作不知情混在觀眾之中）

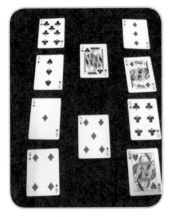

拿出十張牌如圖所示排列在桌上，
有沒有注意到這樣的排列像什麼？
沒錯，就像一張撲克牌「10」的黑
桃位置一樣。

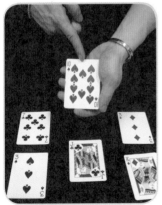

整副牌的最下面一張必須
也是一張「10」

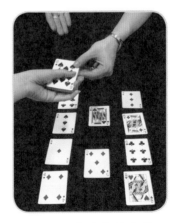

將剩下的牌交給你的朋
友，請他拿著。

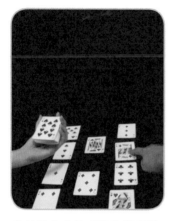

④ 轉過身去請現場的觀眾隨便指一張牌。你的朋友必須知道是哪一張，因為他要打暗號給你。

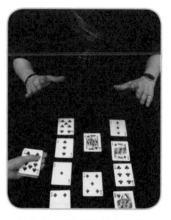

⑤ 當你在感應的時候，請注意你朋友拿牌的那隻手。

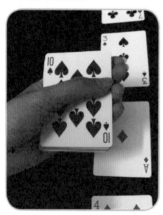

⑥ 因為朋友手上的黑桃十的每一個黑桃都對應著桌上每一張牌的位置。所以他的拇指必須放在桌上牌的相對位置上。

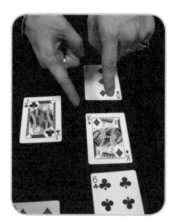

⑦ 所以你就可以知道觀眾指的牌是哪一張。

Tips

看暗號的時候眼神不要太過於明顯，偷偷瞄一眼就好了。

Magic 27 天外飛來的**啤酒**

只要我發功，
變出一副麻將來都可以！

好感度 ★★★★★
困難度 ★
驚訝度 ★★★★★

01

▶ 那不是傳說中的酒吧正妹雙人組嗎？想辦法去認識一下。

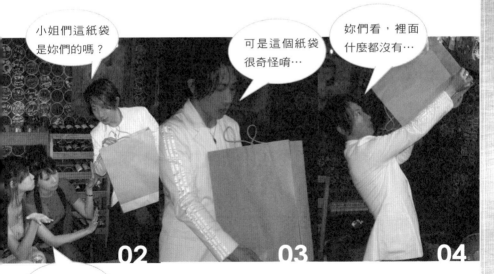

小姐們這紙袋
是妳們的嗎？

可是這個紙袋
很奇怪唷…

妳們看，裡面
什麼都沒有…

02　　　　**03**　　　　**04**

不是，不是，
別煩我們！

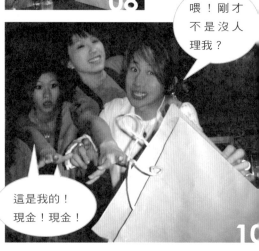

解 說
EXPLANATION

☺ 準・備・道・具
紙袋
刀片
一杯飲料

準備 ─────────────────

❶ 如圖所示先將紙袋割出一個長
方形的洞。

❷ 接著把飲料放在紙袋裡面…記
得，洞要朝後面。

表演

左手拿著紙袋的底端，右手在後
面握著飲料。

從後面看起來是這樣子的。

❸用左手慢慢將紙袋朝自己的
　方向傾斜。

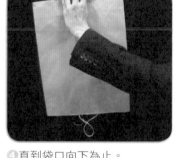

❹直到袋口向下為止。

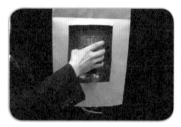

❺從後面看起來是這樣子的。

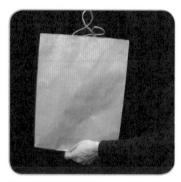

❻再將紙袋轉回來⋯

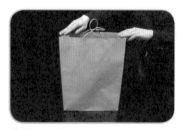

❼整個紙袋放在桌上⋯

❽將裡面的飲料拿出來。

Tips

1. 不用我説你也知道這個魔術只
　能表演給前面的觀眾看，如果
　後面有觀眾，記得表演完要滅
　口⋯。

2. 變出來的東西不一定要是飲
　料，其他的東西例如保齡球也
　可以。

穿越的**戒指**

最單純的事情往往看起來最複雜！

好感度★★★
困難度★★★★★
驚訝度★★★

01

▶ 跟女友一起享受愉快的下午茶時光。

劉小謙：妳的戒指好特別，
借我看一下。

這裡還有一
條橡皮筋…

…這不是你送我的
嗎…？

02

03

劉小謙：我先把橡皮筋穿
過戒指，然後套在你兩手
的拇指上，這樣子，戒指
就拿不下來了對吧？

我把手放開你就拿
下來了啊。

劉小謙：那就太遜了…

04

劉小謙：讓我來繞得更緊一點…

再繞一圈…接
著，仔細看…

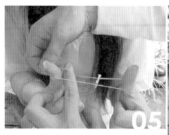

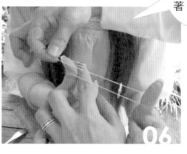

叮咚！戒指就
拿下來了！

哇！好酷啊！

心中有奇蹟，
四處皆奇蹟！

解 說
EXPLANATION

先將你左手的食指放在如圖所示的地方，緊貼著橡皮筋。

用右手捏起上一張圖箭頭的部份。

往左邊慢慢拉過去。

套在對方的大拇指上。

❺接著再捏住上一張圖箭頭的部份。

❻也往左邊慢慢拉過去，注意橡皮筋必須從你食指的前方通過（觀眾的那一邊）。

❼同樣的套在對方的拇指上。

❽右手捏住戒指，將左手食指抽出。

❾戒指就出來了。

Tips

1. 這個魔術的步驟看起來雖然有點複雜，但是你只要照著圖解一步一步進行，一定會成功。

2. 當你在進行這些步驟的時候，要讓對方感覺你是在讓橡皮筋越綁越緊，這樣子不但可以將你的動作合理化，也讓魔術更加不可思議。

Magic 29 乾坤大挪移

經過臨床測試，相信我，
這是真正的奇蹟啊！

好感度★★★★★
困難度★★★
驚訝度★★★

▶ 在咖啡廳裡天南地北的聊天。

劉小謙：有聽說
過五鬼搬運法這
種事情嗎？

烏龜搬運
法？？

是五鬼搬運法啦！就是
將東西從A處轉移到B處
的一種神祕現象。

劉小謙：讓我用這些方糖做個實驗給妳們看。

好白的方糖喔…

04

這枝鉛筆給妳，在方糖上面畫個你喜歡的圖形…

喜歡的圖形…那就畫個心型吧！

05

06

07

這是你畫的心喔…

08

劉小謙：接下來我需要用到這個玻璃杯…

劉小謙：小葵，你的手借我一下…

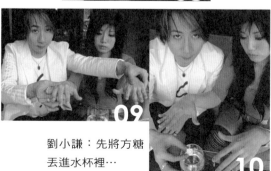

09

劉小謙：先將方糖丟進水杯裡…

10

劉小謙：然後把你的手蓋在杯子上10
秒鐘…

!

看看你的手掌…

哇啊啊啊啊啊
…！圖形跑到
手掌上了！

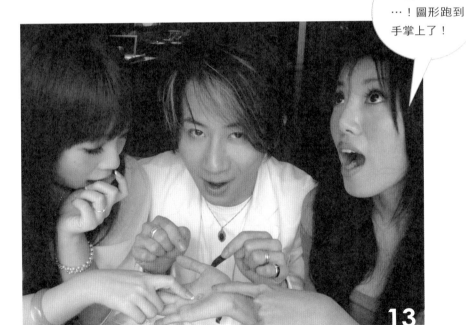

解 說
EXPLANATION

😊 準·備·道·具

方糖
2B鉛筆
一杯水
（最好是透明的杯子）

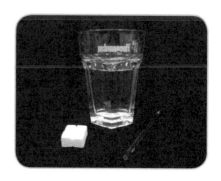

表演

❶ 首先將鉛筆和方糖交給觀眾。

❷ 畫上一個簡單的圖形。

❸ 用右手拿著，接著如圖所示展示方
糖上的圖形。

近看是這樣子。

❹ 左手拿杯子的時候，右手的拇指不
經意地壓在有圖形的那一面上。

⑤將杯子拿過來，將方糖丟入杯中。

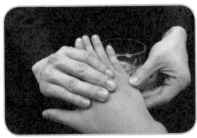

⑥請觀眾伸出手掌，此時將右手拇指
按壓在觀眾的手掌上，此時圖案就
會印過去了。

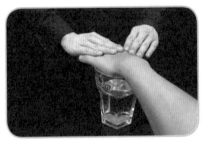

⑦順勢將觀眾的手掌放在玻璃杯
上…

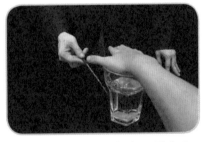

⑧等個幾秒鐘，方糖表面融化之
後，圖形看來似乎消失了…

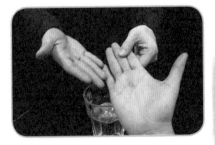

⑨打開觀眾的手掌，顯示出剛才畫
的圖形。

Tips

1. 一定要用2B鉛筆，才能順利的將圖
 形從方糖轉印到你的拇指上，再從
 你的拇指轉印到觀眾的手掌上。
2. 將觀眾的手掌放在玻璃杯上時，手
 勢必須自然。

Magic 30
離奇的**紙袋提繩**

只要簡單幾個步驟，
就能完成的不可思議現象！

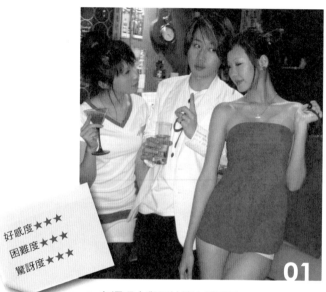

好感度★★★
困難度★★★
驚訝度★★★

▶ 在酒吧中與正妹雙人組聊天。

可以借一下妳的購物紙袋嗎？我要給妳看一個連我自己都不理解的奇怪現象。

最好夠奇怪喔。

這個部份叫做「提繩」對吧！

嗯啊，那又如何？

仔細看，嗚啦啦…
喔啦啦…

劉小謙：提繩連在一起了！

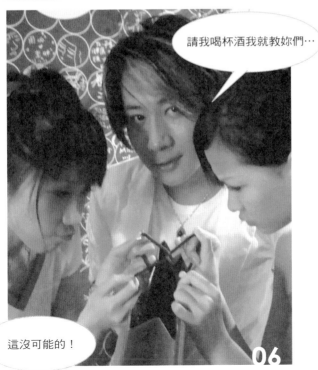

請我喝杯酒我就教妳們…

這沒可能的！

Magic
30

解 說
EXPLANATION

☺ 準・備・道・具
有提繩的紙袋一個

表演

❶ 如圖所示，抓起一邊的提繩。

❷ 依照上一張圖箭頭方向所示，塞入這個洞裡。

❸ 就像這個樣子，拉出來。

❹ 再將另外一邊提繩的這一端拉出來。

❺讓它穿過這個圈圈。

❻再從外側將剛才塞入的圈圈拉出。

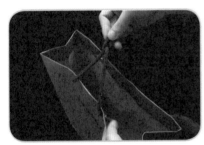

❼就像這個樣子。

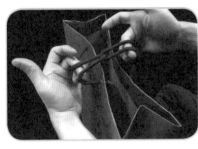

❽繩就連在一起了。

Tips

整個進行的過程，你可以用一條布蓋住，不讓觀眾看見。不過，我認為在觀眾眼前做，看起來一樣神奇，試試看就知道。

約會說話技巧術

　　大部分的人，都以為魔術師的手法很快，所以觀眾的眼睛才會被矇騙。不過這很顯然是魔術師故意傳達出去的謠言，事實上魔術師要欺騙的往往不是觀眾的「眼睛」，而是觀眾的「心理」。手再快，是絕對不可能快過對方的眼睛，所以最好的做法，當然就是運用語言、動作、眼神等等輔助，來巧妙誘導觀眾的心理，一旦掌握了觀眾的思維，那麼希望對方看見什麼看不見什麼，都可以輕而易舉的控制自如。

　　本書中第六個魔術「神祕的催眠」，所使用的原理稱為「視狀況決定（ Case by case ）」。這個技巧，乍看之下好像很簡單，初次知道秘密的人，會覺得這簡直是騙三歲小孩的腦殘把戲。如果你真的這麼想，那就錯的離譜了。專業的魔術師知道這其中所包含的心理引導力量，有多麼強大。這個原理，不但被廣泛的應用在許多經典的心靈魔術（預言術，讀心術）上面，而且還被高度發展成為一種被稱為「魔術師的選擇（ Magician`s Choice ）」的誘導技術。

　　在這裡不談太深入的話題，我們來討論淺顯易懂的生活例子好了。事實上這種「視狀況決定」的技巧可以靈活運用在生活當中，在商業職場上，讓對方不知不覺的答應你的要求，或是讓棘手的問題迎刃而解。讓我來舉個例子…

　　假設你想「約心儀的她一起去看電影」（這個例子不賴吧？）。

　　硬著頭皮開口約她？或是低聲下氣的委婉求她？嗯…不是不可以，但都不是好辦法，除非對方早已對你也有意思，否則很容易造成反效果，到時候求愛被拒事小，男性尊嚴掃地事大，所以必須小心處理，不可不慎。

　　那到底該怎麼樣，才能夠順利的讓她答應一起去看電影呢？

　　答案簡單得很。

　　就是「讓她自己想跟你一起去看電影」。

　　有這麼神的事？當然！在這裡，我們就要靈活運用剛才所提到的「視狀況決定」原理，以及簡單的魔術師說話技巧，就可以將對方的思考方向巧妙的引導至想

要跟你一起看電影的心情。

　　請參考以下的步驟：（注意，真的只是參考）

　　要準備的道具：請準備即將上映的電影「首映預售票」若干張。最好是上映前就引起話題的電影，或是你覺得她會有興趣的電影。不過最好的方法是把即將上映的所有電影預售票全都買下來，每一種各買兩張。什麼？嫌貴！想想心儀的她，想想今後幸福美滿的人生（這個不保證），這點投資是值得的啦！

準備： 將不同電影的預售票分別放在身上不同的口袋中。例如電影A在外套左口袋，
　　　　電影B在外套又口袋，電影C在左褲子口袋…之類的。重點在於你自己必須記
　　　　住哪一個口袋放的是哪一部電影。

表演： 首先，當然要找機會跟她聊天，然後自然而然的將話題引導至電影的方向
　　　　去…

「咦！這不是OO小姐嗎？你怎麼會在這裡？真巧！」

「嗯？怎麼了？」

「喔，沒什麼，碰巧看見你從我面前走過去而已。吼！今天真是熱啊！」

「對啊，每年夏天都這麼熱，真的很不舒服啊！」

「在外面待久了搞不好會中暑耶。」

「嗯，對啊。」

「這種天氣，窩在電影院裡吹冷氣看電影一定很讚。」

「說的也是。」

「啊，對了！」

「怎麼了？」

「說到電影，你應該比較喜歡看洋片吧？」

「嗯，我看電影時不太喜歡花太多大腦思考。好萊塢商業片或是搞笑片比較喜歡。」

「那這麼說來的話，即將上映的『印第安納瓊斯』跟『鋼鐵人』還有『納尼亞傳奇2』，如果讓你選，你會比較想看哪一部呢？」

「當然是『印第安納瓊斯』啊！我最喜歡哈里遜福特了！」

「喔喔…」

「但是聽說預售票已經搶購一空，而且週末放假時電影院人那麼多，排那麼久的隊也不一定能買到好位子的票。唉～只能再過一陣子去出租店找找看了。」

「原來如此。我之前也跟朋友約了要去看這部電影，連預售票都買好了，結果那個傢伙竟然自己跟女朋友先跑去看了，真是氣人啊！」

「哎呀！你朋友真過分！」

「所以啦！你看，我每天都把這兩張『印第安納瓊斯』的票帶在身上，想說有機會、有時間的時候隨時可以去看。（手伸進正確的口袋，拿出正確的票）」

「真的耶！的確，不用掉好浪費喔。」

「啊！這樣吧，我們兩個一起去看吧！剛好有兩張的說…」

「嗯…好吧。『印第安納瓊斯』這種片還是要看大螢幕才過癮啊。」

「而且今天又這麼熱…」

「對啊！」

（去看電影了，接下來請靠自己…）

好，回到主題，注意到以上的對話暗藏了什麼玄機嗎？

沒錯，重點就是，男方讓女方「自己選擇了」喜歡的電影。

　　也就是說，在對話的過程當中，女方的思考方向被巧妙引導出「我想看電影」這個訊息。再加上，男方又讓女方自己去選擇「想看的電影」。再加上，女方作出選擇的一瞬間，電影預售票就化為現實出現在眼前。在這樣的情況之下，除了接受邀約，她還能逃到哪裡去？

　　因為再怎麼說，是她自己說出，想看「印第安納瓊斯」這種話的啊。

　　如果在這種情況之下，你還是被拒絕了，那代表什麼？呵呵，那代表對方根本就不喜歡你這個「人」。通常如果不是對一個人有厭惡感的話，只是看一場電影應該不會那麼抗拒的才對。

　　用語言去控制對方的自由意志，這就是魔術師說話的秘密。

　　在商業談判或是推銷的場合之中，也常常使用到這種技巧。總之，給予對方自由選擇權，讓對方有不受強迫，而且自己做主的優越感。而同時，無論對對方作出任何決定或選擇，都在我方預先思考過的方案之中。有許多成功的推銷員，都是用這種方式，讓對方莫名其妙的買下了推銷的商品。

　　再拿前面的男女對話作例子。就對話的表面看來，可以看到想看的電影（而且又是免費），怎麼看都是以女方的利益為出發點做的考量，然而實際上，這件事情的結果是滿足了男方最初所希望的更大利益（金錢買不到的利益）。當然，女方本身感覺不到這一點，只會為了能夠看到電影而開心而已。這就是使用「語言的魔術」來控制對手意志與行動的最佳例子。

相信我，在二十一世紀的今天，魔術幾乎已經成為不可或缺的生活必備技能之一了。到底學習魔術有什麼好？讓我們聽聽看他們怎麼說：

學魔術有什麼好 By 范碩為

身分▶ 中視「綜藝大哥大」大魔競單元的「魔法家族」成員

年齡▶ 十八歲

魔術資歷▶ 舞台一年、探索期間四年 （共五年）

第一個魔術道具▶ 價值約NT$150的小球一變四

進入大魔競參賽原因▶ 由於暑假期間沒有特別的活動安排，偶然間看到有這個比賽，也沒多想的就報名參賽，本來只想試試自己的能耐，誰知道魔術在我身上施了魔法，我的生命從此變得越來越明亮。

「自閉」有兩種，一種是先天「自閉」，造成的原因你不要問我，畢竟我不是醫生；另外一種是後天「自閉」，多半是環境造成，而我屬於後面這一種。

看過我第一次出現在大魔競單元的朋友都應該會記得，主持人菲哥在介紹我的背景資料時，說過我是個有點「自閉」傾向的年輕人，這不是在說笑，是說真的，我真的曾經因為很多生活上的不適應，而變得有些封閉，甚至我覺得我週遭的某些人，會在不經意的情形下，把我視為像公車排放的黑煙一般，嫌棄而且是視而不見。這樣糟糕的人際關係困擾我很長一段時間，有時候我不明白為什麼生活會變得如此乏味，看著別人在享受青少年時期的燦爛時光時，我的年輕歲月竟然像黑暗角落裡佈滿蜘蛛絲的照片，定格在一個連我也不清楚的片段…

這樣說來我的生活好像很悲慘，其實也不然，我也曾經有過很快樂的童年，儘管時間不算很長，可是我的確享受過腦袋不受拘束、可以大叫大笑、自由學習、沒有限制發展的快樂童年，而開啟我對魔術有興趣的人，就是我的天才老爸。我的老爸跟很多人的老爸一樣，總會耍幾招彆腳的魔術逗孩子開心，我喜歡看老爸變魔術，雖然他真的變得很差，可是魔術真的很有趣，老爸看我有興趣，也鼓勵我學習魔術，魔術就這樣成為我的一項才藝，但是這樣的才藝卻變成我人生一個很不愉快的經驗…

我這樣說「魔術」，可能很多魔術愛好者要抗議，但在我才小四、小五時，面對轉學適應不良、不擅言詞、又分外遵守魔術規定的狀況，我的「自閉症」就這樣發生了。

每次表演一個魔術，好不容易吸引一堆同學注意後，他們接下來的反應不是崇拜、不是覺得神奇，而是「告訴我你怎麼變的？」可是你知道學習魔術的規定裡，有一條就是不能洩漏魔術的秘密，於是恪守規定的我被大家誤會，我不會解釋、也不知道如何解釋，就這樣我有一段時間不愛玩魔術了，反正要應付升學考試，也就順理成章的把魔術道具全收起來，好好的為課業努力。

就在我封閉自己好長一段時間，到了唸高中後，有一天坐校車回家的途中，一個醒目的招牌吸引了我，「風城魔法學院」是那間魔術道具專賣店的名字。說來好笑，我學魔術也有些時候，竟然不知道有這種專賣店，於是在好奇心的驅使下，某一天我跟校車

司機要求提前下車，就這樣進入了一個神奇的歡樂空間。

　　魔術專賣店跟一般商店不一樣，進出的客人幾乎都是熟客，老闆看見我這個陌生臉孔，沒有急著問我需要什麼，也不跟我推銷什麼，只問我有沒有學過魔術，我說以前玩過球類的魔術，他竟然就叫我編排一套魔術表演給他看。

　　「編排」是魔術裡的一門學問，因為道具很簡單，可是如何讓人看起來感覺不可思議，就要靠「編排」，而我在完全不懂什麼是「編排」魔術的規則跟邏輯下，靠著自己的胡思亂想，排了一套「一個球變四個球，四個球又變回一個球」的小魔術，而這個魔術讓老闆嘖嘖稱奇，在老闆的讚美聲中，我遺忘了很久的自信又回到我身邊，這感覺真是奇妙。雖然說現在很多學校都有魔術社，我就讀的學校裡也有，可是想進魔術社沒那麼簡單，不是說報名的人數太多很難擠進去，而是學校有規定全班要一起參加一個社團。一個社團耶！因此像我這種「異數」當然只能選擇偷跑到魔術社觀摩，說來也好笑，那個魔術社的指導老師竟然就是誇獎過我的魔術道具專賣店老闆謝學廣先生，所以說命中注定要發生的事，不管早晚它都是會發生的，魔術跟我的關係密切，我又怎能把魔術抗拒在我的生命之外？

　　就這樣我跟魔術又重新搭上線，我覺得人生中有很多事是奇妙的，如果那一天我沒有走進那間魔術道具專賣店、沒有遇見謝學廣先生、沒有發現他就是我學校魔術社的指導老師，我的生命或許不會有今天這樣精采。

　　直到目前為止，我還跟著謝老師學魔術，雖然我現在還只是個高中二年級的學生，談未來的職業還有些遙遠，但我希望有一天，我也可以像劉謙老師一樣，成為一個站在舞台上演出的魔術師，享受四面八方觀眾給我的掌聲跟肯定。

<div style="text-align: right;">以上為范碩為口述／全盛製作整理</div>

劉謙說：

　　世界上所有的魔術師（無論是業餘或是職業），大約有百分之70左右，都有一個共通點：在他們還沒有接觸魔術之前，看起來都是眼神呆滯、行動遲緩、口齒不清、害怕人群，而且經常躲在角落唸唸有詞，自己跟自己說話…

　　例如我自己以前就是這樣，前一陣子來台灣表演的日法混血魔術師Cyril也是，而著名的魔術師大衛考柏菲，甚至小時候就有很嚴重的自閉症傾向。是魔術為他們的世界打開了一扇窗，讓他們找到與外界溝通的橋樑。

　　范碩為算是一個標準的例子，透過不斷的表演跟自我摸索，他慢慢找到了生活中從來沒有被發現過的樂趣。像傳統的宅男窩在家裡上網、打電動、拼模型、看漫畫，都是自己一個人的事。但是魔術則完全不一樣。你在家裡研究練習很久之後，還必須走到「活人」的面前，進行表演跟互動，才算是完成了整件事情最後的目的跟步驟。所以，內向的小孩應該全部都去學魔術。

　　我在這個行業的領域裡，看過很多怪小孩，還有壞小孩，他們都因為「魔術」而「走上正途」，所以奉勸全天下的父母親，如果你的孩子喜歡「魔術」，請不要阻止他，也請相信，學「魔術」不會讓你的孩子變壞，當然，也不會變怪。

工作人員 **大** 吐槽

對很多劉謙的粉絲來說，劉謙簡直是「無所不能的神」，每當舞台上、螢光幕前，劉謙不論是擔任魔術講評還是表演魔術時，他種種的一舉一動，都深深的牽引著粉絲們的心，甚至很多人還幻想著要想成為劉謙的工作夥伴，然而…各～位～人～客～啊～（台語），請相信我們，當你真的跟劉謙開始一起工作的時候，多半的時間，你應該都是處於一種「很想死」的狀態！不相信，仔細看看這篇工作人員冒著生命危險寫下的大吐槽，你就能體悟到「距離是一種美感」的說法了…

工作人員：媽媽桑

跟劉謙工作時間：長達五年（oh my god！我怎麼能忍受他這麼久啊？？）

最想對劉謙說的話：你可不可以不要那麼討人厭啊？

啥？「討人厭」！這三個字怎麼可以跟劉謙這個魔術界的超級偶像劃上等號？敢說這話的人不是找死，八成也是瘋子吧！

如果你是這樣看待媽媽桑我的一片肺腑之言的話，那我還真是會暗自流下兩行清淚，苦往腹度裡吞了，嗚嗚嗚…

其實在媽媽桑眼中，舞台上的劉謙真的是個風度翩翩、閃閃動人的亮麗生物，可是這個傢伙卻也是個很可怕的「磨人精」，尤其是在工作的時候！（偏不湊巧的，是我一直都在跟他工作中，我那ㄟ這呢衰…）

為什麼說劉謙是「磨人精」？因為他真的是集「龜毛」、「機車」於一身的可怕傢伙！說起他的「龜毛」指數，簡直到了要人命的地步，就拿媽媽桑為他連拍了三本書的照片來說，每一張照片都有媽媽桑的辛酸血淚在裡面，也不瞧瞧媽媽桑都一把年紀了，還要爬高爬低的捕捉每一個劉謙要的鏡頭，往往一個鏡頭要拍個五六張以上不同的角度給他篩選，他老大才肯點頭喊「NEXT」，真是香蕉你個芭樂的說…

而且他的「機車」也是工作人員圈中超出名的，還記得有一回他的表演，要用到一個透明的沙拉盆，他交辦的工作人員忘了帶，緊張的打來跟媽媽桑求救，為了變出那個劉謙指定大小的沙拉盆，媽媽桑只好立即奔向大賣場去搜尋，才搞定他要的東西。你一定很想問「不能找別的東西替代嗎？」很抱歉，就是沒有，在劉謙的字典裡，他交給我們準備的東西都是無可替代的，因為缺了那些東西，魔術就不神奇了，這解釋起來真的很花時間。總之，魔術師要的東西，你休想唬弄他給他別的玩意兒，不然下場就是等著挨他白眼！

也許在很多謙迷的眼中，能跟劉謙一起工作一定是件很棒的事，但事實上可不是這樣，工作時的劉謙很嚴肅、很反覆、很自我、也很瘋狂，有時候連媽媽桑都在想「這傢伙會不會有多重性格啊？」要不然，怎麼會台上台下、幕前幕後落差那～麼大…

　工作人員：小欣

　跟劉謙工作時間：幾近四年

　最想對劉謙說的話：你可以把自己變不見嗎？

　　有人說魔術師是危險的職業，就我來說，跟魔術師一起工作，更是挑戰心臟的極限。

　　我的第一印象：劉謙，一個年紀輕輕卻患有老年癡呆症的傢伙（工作夥伴們的聯合診斷）。他笑聲激動，為人也很激動；完美主義者，但只發揮在工作上；絕對是魔術天才，但百分百是生活白痴；吃東西的時候總愛狼吞虎嚥，我懷疑他的味覺敏感度是０。

　　跟劉謙配合是拍攝第一本書《啊！敗給魔術》，當時覺得這個人話不多，沉浸在自己的世界裏，腦袋神遊在其他空間，只有表演魔術時，才會六神歸位，讓我們發現「這個人」的存在。

　　大家一定很好奇，劉謙最不可思議的魔術是什麼？

　　答案就是「瞬間消失」，包括他的眼鏡、手套、外套、手機、錢包、背包、護照…等，劉謙都能讓它瞬間消失於第三度空間！

　　０七年我被公司派去陪同他在湖南錄製「魔幻達人」電視節目，短短兩個月的時間，我見證了劉謙所有奇蹟的時刻…錄完影卻找不到眼鏡，有大近視的他，以「眼盲心不盲」的精神，撐回台灣才又重見光明；為了趕搭飛機回台灣，竟然把隨身攜帶最重要的背包，留在Ｘ光檢查機裡（只因為地勤人員都搶著跟他合照，他一時忘我，連包包都忘記拿）；到香港轉機時，發現身上既沒有護照，也沒有錢，因故被滯留在機場兩天，上演了台灣版的「航站情緣」。

　　跟劉謙一起工作，真的要心臟很強，因為隨時要接受他天馬行空的想法；要體力好，因為一次演出都要準備幾箱道具，左手提右手提，腳下還要顧一箱；另外還要耐心足、記憶力好…因為魔術師都有顆童心未泯的心，所以才能創造出許多猜不透的魔術，不過劉謙除了童心未泯之外，他還特像個小朋友，例如喜歡賴床、只要吃到洋芋片就會很開心、還有掉東掉西…

　　如果你認為可以應付這樣的劉謙，不怕過勞死或被他嚇出心臟者，歡迎加入我們的行列！

工作人員：Amy

跟劉謙工作時間：斷斷續續二到三年

最想對劉謙說的話：你為什麼一定要把頭髮髮色挑染成那麼奇怪的顏色啊？

我跟劉謙什麼時候開始有了交集？

這要從他出版第一本書《啊！敗給魔術》的照片拍攝工作開始說起，當初我跟我的搭檔，兩個人可是最苦命的電視節目執行製作二人組耶！偏偏公司有交代，為了協助劉謙順利出書，我跟我的搭檔上山下海（好像太誇張了）、沒日沒夜（這個好像比較適合拿來形容劉謙）的工作，舉凡書中你所看到的場景、人物、道具，甚至是拍攝與打光，都是我們負責搞出來的喲。接下來的幾本魔術書，我們當然還是負責協助劉謙，完成他讓許多人讚嘆的魔術執行團隊不二人選。（講起來好像好驕傲，但如果能有選擇，我寧願熬夜剪帶子，也不要跟他一起工作啦…）

其實劉謙很難滿足（我是指他太要求完美了，別想歪啊！），但是他在魔術的專業領域裡，那可真的是非常非常非常…認真！

每次在拍照的時候，劉謙都是集編、導、演於一身，而且每拍完一張照片，他都會馬上檢查拍攝成果（所以才煩人啊！尤其是當他在挑剔你辛苦才拍好的照片時，你真的會很想…殺了他！我是說真的），甚至他還會親手後製書中的每張照片，很厲害ㄏㄡ、。

而最令Amy佩服的是，劉謙是個著重手法的魔術師，曾經好幾次在拍攝的空檔，劉謙只拿了一副撲克牌，就把所有的工作人員給搞瘋了，他那千變萬化的手法，每次都讓大家驚呼連連，所以我敢發誓：「劉謙的魔術真的是給他無敵霹靂、宇宙超厲害的啦！」

但是…這麼厲害的劉謙，也跟一般的雄性動物一樣，都是「外貌協會」的成員！

像我拿生命陪他一起工作的熱忱，還抵不上這次協助他拍攝書的美眉們的一個笑容，在我們轉赴各場景取材拍攝的時候，他竟然自告奮勇開著他的百萬名車載美眉們「轉移陣地」，而把他那卡重不啦嘰又不能摔的工作大箱子，丟給我跟化妝師抱著坐上計程車…

我哩咧！好樣的劉謙，你那卡箱子真的是超級重的ㄋㄟ…

◆工作人員：川川
◆跟劉謙工作時間：加起來⋯嗯⋯一年吧！！
◆最想對劉謙說的話：你讓我見證到了什麼是大牌⋯的壞習慣

嚴格說起來，我跟劉謙不算很熟。

頂多就是帶過幾次通告，基於禮貌，見了面會打屁哈啦的交情。不過就是因為這麼不熟，所以特別會記仇。

劉謙到底有多愛遲到呢？我只能說，他有時差。記得有一次去帶他通告，因為錄影地點改在隔壁棟大樓的地下室，我怕行動電話收訊不良，劉謙會找不到，所以就和他約在大門口見。

好死不死，那天寒流來襲，天氣超冷，而且剛好碰到元旦，連附近唯一一間咖啡店也關門了，我只好站在寒風中苦等，一邊祈禱今天不會等太久。

結果那天我足足等了一個多小時，打了八百通沒人接的電話！後來他終於出現了，還是和往常一樣⋯從容優雅，帶著自信的微笑，臉上毫無愧色的和我 say hello。

這就是我最佩服他的地方！

也就是我說「時差」的原因。

畢竟，一個偉大的魔術師，總會有些令我們這些凡人無法理解的習慣，對吧。

後　記

　　這是我的第四本書，寫得很辛苦。因為這本書是我在人生當中最忙的時期所抽空寫出來的。在這一段時間裡，我不斷地在周遊不同的國家，坐飛機、表演、錄影、開會、構思等等，連睡覺都沒有時間。所以，為了要寫出這本書，我隨身帶著小記事本，準備好隨時記錄一閃即逝的靈感；在我的背包裡隨時有一台筆記型電腦，以便於我在飛機上、飯店房間、劇場或攝影棚休息室等等地方，可以抽出零碎的時間打字，在這過程當中，還要找時間拍攝書中的照片。這種生活讓我血壓升高、焦躁易怒、痛苦指數接近破表。我由衷的希望，我可以不用再寫第五本書，因為…「我真的受夠了！」

　　在寫書的過程當中，有很多認識或不認識的人問我：「真的看書就能學會魔術嗎？」或是「我以前看魔術教學書，從來沒有看懂過。」

　　我的答案是：「那要看你讀的是什麼書！」

　　魔術這種表演藝術包含了許許多多的種類和領域，有些需要使用非常高難度的技巧，如果要精通需要花上數年或數十年的時間不斷練習；也有些需要特殊的道具及裝置，這些東西貴起來可以高達上百萬。想想看，如果你存了十年的錢，最後只換來一台可以把美女切成兩半的箱子，而美女還不知道要上哪裡找；或者你練了五年，終於練成可以讓一枚十元硬幣神秘的消失。除非你立志要將一生奉獻給魔術，否則這些顯然不實用。

　　但是相反的，也有很多魔術，是只要記住順序就保證可以立刻表演的。就像本書中所介紹的大部分魔術，只要熟記步驟，再加上一點小小的練習，任何人都可以輕而易舉的表演出不可思議的神奇效果。

　　不過從以前我就一直認為，用文字來教魔術，是一件頗困難的事情。不但魔術的效果與震撼度很難傳達給讀者，而且最難表達的是解說的部分，用文字真的非常難以形容「看起來是這樣，其實是那樣，在你這樣的同時，要偷偷那樣…」。所以，我發明了「照片式情境教學法」，不但讓讀者朋友們能夠體會每一則魔術所帶來的效果，而且藉由書中的例子，大家可以了解表演時的台詞設計方式以及魔術是可以如何應用在生活當中。不過這些例子當然是僅供參考，我最希望的還是看到你用你自己的風格，表演出屬於你自己的，獨一無二的酷炫表演。

　　最後要在這裡感謝高寶出版社的莎凌、編輯芳毓、美編Judy、全盛製作的小侯、小欣、我吃苦耐勞的助理瀚佑、給我意見的Hiro Sakai、陪伴我度過苦悶生活的冰淇淋。最後，要感謝「聯合國際模特兒經紀公司」的友情贊助。沒有各位的幫忙，這本書根本不會出現在世界上，謝謝大家。

　　　　　　　　　　　　　　　　　　　　　　　　　劉　謙 2008/6/14

舞台上賣力的表演

猜猜哪個是我

壯觀的大批粉絲人潮
簽名簽到手抽筋

邊唱邊表演魔術

乘坐三百萬名車準備進行玩命魔術

與大陸知名主持人汪涵合作

湖南高速公路旁魔幻達人節目看板

最風騷的姿勢

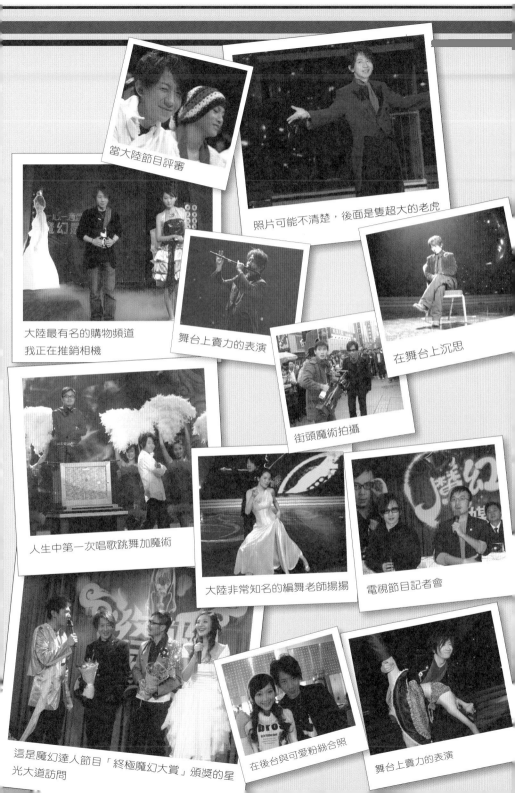

當大陸節目評審

照片可能不清楚，後面是隻超大的老虎

大陸最有名的購物頻道
我正在推銷相機

舞台上賣力的表演

在舞台上沉思

街頭魔術拍攝

人生中第一次唱歌跳舞加魔術

大陸非常知名的編舞老師揚揚

電視節目記者會

這是魔幻達人節目「終極魔幻大賞」頒獎的星
光大道訪問

在後台與可愛粉絲合照

舞台上賣力的表演

Magic

Magic